DEBUT D'UNE SERIE DE DOCUMENTS
EN COULEUR

FIN D'UNE SERIE DE DOCUMENTS EN COULEUR

SALON DE 1851.

PUBLIÉ
dans
LA *DEMOCRATIE PACIFIQUE.*

SALON

DE

1851.

PAR

F. SABATIER-UNGHER.

PARIS
LIBRAIRIE PHALANSTÉRIENNE
29, QUAI VOLTAIRE, ET 2, RUE DE BEAUNE.

MARS 1851.

INTRODUCTION.

Idée d'une critique.

CE QUE NOUS CHERCHONS DANS L'ART.

La fonction du critique est aussi noble que difficile à remplir; elle est presque un sacerdoce. Elle exige de vastes connaissances, une grande puissance d'analyse et de synthèse; il y faudrait surtout une extrême sensibilité pour l'art, une profonde *susceptibilité* pour le beau; et bien loin que la critique soit, comme on le dit, le rôle des âmes sèches et des esprits stériles, il n'appartient qu'aux organisations fines et complexes de l'exercer d'une façon supérieure. Malheureusement pour nous, en France, et sauf d'honorables exceptions, elle n'est guère confiée qu'à des mains maladroites à la création, rebelles à la conception, et les hommes qui marchent à la tête de la littérature, les esprits doués de force créatrice, la dédaignent trop généralement. Il n'en était pas ainsi en Allemagne, à la fin du siècle passé. Ses plus beaux et ses plus robustes génies se gardaient bien de mépriser le pénible mais fécondant labeur de la critique; ils ont rendu autant de services par celle-ci que par leurs œuvres mêmes, en unissant la théorie à l'exemple. C'est qu'ils y concentraient tout leur cœur, c'est qu'ils y appliquaient toutes leurs facultés intellectuelles et que, nous autres Français, nous n'y mettons guère que notre esprit; c'est que pour eux ce mot de critique dont le sens propre est jugement, voulait dire lumière, sans laquelle tout jugement ne serait qu'un coup de dés à la façon

de maître Bride-Oie, et que chez nous il signifie dénigrement ou antagonisme. La critique est bien souvent une tyrannie ou une vengeance, presque toujours une guerre.

La critique pèse sur l'artiste comme la force armée sur le citoyen ; elle est la police tracassière du monde de l'art, et de juge, parfois, le critique se transforme en bourreau. Que de nobles intelligences ont été impitoyablement condamnées et mises à mort par les cours prévôtales des systèmes et des écoles, ont été sacrifiées aux vengeances des partis. Les représailles n'ont pas manqué sans doute ; mais il vaudrait mieux qu'on n'eut pas à se venger les uns des autres. Dans un temps où la liberté individuelle, aussi bien que la collective, devient le mot d'ordre des partis les plus opposés, parce qu'elle est, après tout, la nécessité fatale des êtres, l'affranchissement doit aussi descendre dans l'art, et la critique revêtir un nouveau caractère : elle aussi a besoin d'être régénérée. Les nations commencent à vouloir se gouverner par elles-mêmes, car chacun pense comme le fabuliste que notre ennemi c'est notre maître ; et la grande nation des artistes veut aussi être délivrée enfin non-seulement de la tyrannie des écoles officielles, mais encore du bon plaisir des seigneurs féodaux du journalisme. A l'heure où tant de vieilles légitimités abdiquent et s'en vont, comment le critique pourrait-il prétendre conserver encore son sceptre de fer et son knout ? Il faut qu'il en prenne son parti et se résigne à devenir, de régent qu'il était, le compagnon et l'ami de l'artiste. Son rôle à l'avenir sera d'expliquer l'art au public malheureusement encore profane, et à rappeler aussi un peu à l'artiste ce monde des vivants, ce peuple pourtant souverain qu'il oublie trop souvent dans ses velléités aristocratiques.

Blâmer est facile, mais ne sert à rien en définitive ; louer est fade, et la louange doit passer de mode comme les princes pour qui elle semble avoir été plus spécialement inventée ; mais l'explication est et sera toujours utile et nécessaire à tous, comme à tous est indispensable la lumière. C'est au critique qu'il appartient d'éclairer les questions obscures, et de porter la lampe dans ces recoins ténébreux devant lesquels le public passerait sans se douter qu'ils puissent contenir quelque chose. L'artiste se sert souvent d'un langage inintelligible pour le vulgaire qui ne comprend que son patois mercantile ; c'est au critique à expliquer ce langage, car sa mission est de mettre en rapport ces deux termes extrêmes de la chaîne des êtres intellectuels : le public indifférent et l'artiste trop souvent personnel. Le critique n'est ni un maître ni un juge, mais un guide vous aidant à chercher la vérité, une boussole

vous montrant le Nord à travers les ténèbres de l'inexpérience. Il est un artiste théorique, voilà tout.

Je n'ai certes pas la prétention de me croire toutes les qualités requises pour remplir d'une manière satisfaisante un pareil rôle. Si j'ose en assumer sur moi la responsabilité, c'est que je suis sûr d'y apporter une inaltérable bienveillance et point de haine; c'est que je sais que je ne chercherai que le bien et le beau dans les œuvres d'art, où d'autres, avec plus de talent et de science, ne trouveraient que des défauts, pédagogues aigris de l'esprit humain en vacances qui se rit de leurs semonces, et va toujours son chemin malgré les menaces. Dans toutes ces querelles, dans toutes ces colères il n'y a profit pour personne; et si tant est que la critique grondeuse et châtiante soit un remède, il faut avouer que ce remède est pire que le mal, et tue plus de gens qu'il n'en guérit.

L'on n'a pas encore assez essayé ce que pourrait faire la critique bienveillante, explicative. Comme la lumière du ciel libre ranime les fleurs le serre-chaude, et leur donne une vigueur inconnue, la critique devenue éclairante et réchauffée par un souffle d'amour, pourrait féconder plus d'un artiste; ce qu'elle n'a pas fait souvent jusqu'ici.

Nous autres phalanstériens, nous savons, *e per prova*, tout le mal que peut faire la critique civilisée, essentiellement négative, qui semble nourrir une perpétuelle rancune contre tout ce qui est neuf, comme si tout inventeur avait eu tort de trouver quelque chose sans elle. Fourier nous a indiqué une *greffe* de la critique qu'il serait désirable de voir essayer au moins, mais qui n'a guère plus de chances d'être admise qu'aucune autre de ses *utopies* qui sont toutes plus ou moins impraticables, comme on sait, parce qu'elles ne sont basées que sur la justice et l'honnêteté.

Fourier voulait que la critique réservât autant d'espace à la défense que l'attaque en prenait elle-même; pour moi, je tournerai la difficulté: je n'attaquerai ni ne blâmerai; personne n'aura donc besoin de se défendre. Il ne manquera pas de gens pour relever les défauts qui, d'ailleurs, parlent assez haut d'eux-mêmes; moi, je me propose de rechercher seulement les beautés, et ce qui me semblera dénoter de bonnes tendances. J'essaierai de trouver les perles, fussent-elles cachées sous du fumier; mais je ne puis être assuré de les trouver toutes. Je tâcherai de signaler le beau côté des choses pour qu'on puisse en tirer toute jouissance; je m'efforcerai surtout avec grande attention de dégager la pensée cachée sous une forme souvent incertaine et douteuse, comme sous un masque. Il n'est donné qu'aux génies souverains de trouver du

premier coup l'expression la meilleure et la plus nette d'une belle pensée. Et que de nobles idées, bien conçues cependant, restent ignorées du public, étouffées sous l'indifférence et l'inattention, non avenues, faute d'une traduction heureuse et engageante! Une idée, un sentiment, sont pourtant des choses qu'il ne faut pas traiter à la légère et qui valent bien qu'on se baisse pour les chercher. Sans la forme sans doute, rien ne se peut manifester aux hommes, rien ne subsiste d'une vie propre et personnelle, mais l'idée qui ne peut vivre par elle-même peut cependant s'allier à une autre idée et la compléter; et le bourgeon greffé sur une branche stérile va la fertiliser pour l'avenir. L'idée inachevée de l'un sera reprise par un autre qui la conduira jusqu'au but. Il est des fruits tardifs qui ne mûrissent qu'à l'arrière-saison; on se garde bien de les arracher : leur temps arrive aussi.

Personne n'aura donc à se plaindre d'être attaqué par moi. J'arrive un rameau d'olivier dans la main. Mais après cette déclaration de paix, puis-je me flatter de recevoir un accueil favorable? Hélas! non-seulement on veut ne pas être blâmé, mais encore chacun se croit volontiers des droits acquis à la louange, et le silence est pour bien des gens la plus mortelle de toutes les injures. Comment faire cependant? L'espace dont je puis disposer est trop restreint pour qu'il me soit possible de rendre justice à tout le monde et d'analyser complètement tous les bons ouvrages en m'en tenant même aux plus remarquables. *J'en passerai et des meilleurs*, sans doute. En deux mois que dure une exposition, nul ne pourrait, je ne dis pas juger, mais regarder seulement les quelques milliers d'objets qu'elle renferme. Rendre bonne et entière justice à tous, sans préférence comme sans omission, serait le devoir d'un juge; mais, grâce à Dieu, juger et condamner n'est point mon affaire : je me récuserais. Ma tâche est moins pénible : c'est un office de bienveillance que je remplis, et les louanges que je donnerai à certaines œuvres ne préjugent rien sur celles que d'autres peuvent mériter. Je n'en ai point le monopole, et ici du moins la *libre concurrence* est sans inconvénients. Les préférences sont libres si le blâme ne l'est pas, car, lui, n'est légitime qu'autant qu'il est autorisé et nécessité par la justice.

Celle-ci est obligée, parce qu'elle est le *devoir* et le *droit* de tous vis-à-vis de chacun, et de chacun vis-à-vis de tous; parce qu'elle est la conséquence mathématique des actions humaines, l'expression vraie des rapports des hommes entre eux; mais le goût individuel n'a de comptes à rendre à personne, tant qu'il demeure dans sa sphère et n'attaque

point les droits d'autrui. Qui donc oserait contrôler les attractions personnelles et critiquer la répartition que Dieu en fit? Dans les questions d'art, comme dans toutes les questions de libre spontanéité passionnelle, le goût est bien plus juge que la justice elle-même. Celle-ci n'a qu'un droit négatif, un droit de véto et de grâce. On ne peut condamner personne sans son avis; mais c'est le goût, c'est le *favoritisme*, *l'attraction* qui décernent les couronnes. Qui protesterait où l'enthousiasme a parlé? Du moment où je m'interdis le blâme on ne saurait trouver mauvais que je loue qui bon me semble.

Le pays de l'art n'est point un lieu de divertissement où l'on va, le soir, se délasser des travaux sérieux de la journée, une Corinthe joyeuse où les désœuvrés peuvent aller oublier le temps et noyer leurs chagrins dans les voluptés. Ceux qui n'y vont que pour se divertir et rire sont obligés de décompter. Bien des gens regardent l'art comme le complément d'une éducation distinguée, comme un vernis de politesse aristocratique qui sied aux gens bien nés : affaire de luxe. Pour nous autres phalanstériens qui professons un grand respect pour toutes les *joies* de la vie, et qui savons que le *luxe* et le *plaisir* sont des *objets de première nécessité*, l'art serait trois fois saint, n'eût-il d'autre but que d'embellir le monde que l'homme habite et que de réjouir son cœur. Car enfin, quoi de plus sérieux que le bonheur?— Le bonheur! mais c'est la fin pratique et terrestre de la créature, c'est le terme relatif le plus élevé de l'évolution humaine, puisque l'*absolu* est hors de relation avec l'être fini et lui demeure toujours inaccessible, bien que l'attirant éternellement à soi. Mais ce n'est point seulement parce que l'art contribue au bonheur de l'homme qu'il le rapproche directement de sa fin; il l'y conduit d'une manière directe, en le perfectionnant et le purifiant. Il l'aide à s'élever dans l'échelle intellectuelle et morale des êtres. La science, l'industrie n'y suffiraient pas, l'homme n'étant pas seulement un être de raison pure et une machine organique. Il est aussi un être affectif, et l'art établit son empire sur l'*affect* (passez-moi le néologisme), et sur l'intellect et les sens à la fois, s'emparant ainsi de l'homme intégral. C'est pour cela qu'il serait peut-être juste de dire que l'art est l'expression la plus haute et la plus complète du microcosme humain, la plus sublime création de l'homme social.

« Le beau est la splendeur du vrai, » a dit Platon dans une de ces heures de divination où l'esprit d'en-haut descend sur ses prophètes. Les rayons de cette lumière éternelle peuvent seuls bien souvent dissiper les ténèbres du monde des *réalités* contingentes, menteuses et périssables que nous prenons pour

des *vérités*. Le beau, le vrai, le juste ne sont que des modes de manifestation divers du principe unique, que les formes finies et concrètes de l'*éternel* dans ce monde de phénomènes sous la condition de la limite. Ainsi, l'art n'eût-il que le beau pour objet, serait toujours pour nous aussi sérieux que la *science*, l'*industrie* ou la *politique*. Ce sont tous chemins nous conduisant au bonheur. Les intelligences individuelles choisissent ; les unes suivent le sentier du vrai, les autres celui du juste, et l'artiste marche hardiment dans la route du beau.

Au point de vue général, l'art se rattache donc à la question sociale ; il s'y rattache encore au double point de vue historique et pratique.

L'art est l'expression du développement intellectuel et moral des nations. Tout se tient dans la nature : le présent est toujours *gros* de l'avenir ; et nous qui voyons dans tous les faits contemporains des signes précurseurs de la rénovation sociale, nous pouvons et devons trouver dans l'art des symptômes de l'événement que nous attendons : la naissance du monde nouveau. Il nous donnera souvent une idée plus vraie d'une époque que bien des gros livres d'économie soi-disant politique. Tel art, tel peuple.

Dans les phases sociales de repos, il n'exprime aucune aspiration puissante ; il se matérialise de plus en plus comme la société qui, satisfaite de son œuvre, s'endort dans la jouissance, oubliant l'avenir. Mais quand celle-ci rentre dans la lutte et reprend sa marche combattante, il redevient militant et acquiert tout à coup une signification sociale. A une époque comme celle de Louis XIV, la théorie de l'art par l'art était vraie. Il s'agissait en effet seulement de décorer le merveilleux édifice de la civilisation royale que la puissance venait d'élever. Le palais, aujourd'hui, s'écroule avec l'empire, et de ses ruines en doit sortir un nouveau. La beauté est éternellement belle sans doute, mais elle ne suffit plus à des gens affamés d'avenir. De nos jours, l'art doit être l'expression d'une idée, et d'une idée qui soit véritablement nôtre. Plus que jamais nous pouvons dire avec Platon : « Le beau est la splendeur du vrai. »

Passions, sentiments, faits historiques fourniront toujours les sujets et la matière même de l'art ; mais ceux que nos aïeux préféraient ne sont plus les objets de notre amour. Ce qui suffisait aux Grecs n'a pas suffi aux hommes du moyen âge ; la Renaissance n'a pas suivi les pas de ses devanciers, et nous autres, nous allons puiser à d'autres sources. Les dieux de l'Olympe, et il faut avoir le courage de le dire, les saints mêmes du Paradis ne sont plus que des motifs

d'étude, des *poncifs* d'atelier, des prétextes d'étude pour apprendre le métier, mais ils n'inspirent plus de chefs-d'œuvre. Ils ne disent plus rien à personne, et ces vieilles formules n'auront d'intérêt et de sens que lorsqu'elles auront été rajeunies par l'idée nouvelle. Considérés au point de vue ancien, ces sujets ne donneront que des imitations plus ou moins heureuses, mais stériles, que des *semblants* d'art. Là n'est point la vie. Laissez les morts enterrer leurs morts.

Adressons-nous aux passions toujours jeunes, aux idées toujours renaissantes, aux faits significatifs du présent, générateurs de l'avenir, et oublions les actions passées qui n'ont de rapport qu'avec ce qui n'est plus. Les passions sont vieilles comme le monde, sans doute, et les faits historiques, qui en sont le résultat se reproduisent d'une façon souvent presque identique, mais la signification que nous en déduisons est incessamment diverse. Le progrès de l'humanité consiste précisément en ceci que notre point de vue s'élargit toujours davantage, si bien que notre coup d'œil finit par embrasser l'ensemble des choses. Les voiles tombent ou se soulèvent, et la mystérieuse Isis devient visible à nos yeux.

L'art ne cherche plus seulement les passions royales, les infortunes héroïques ; le héros du drame moderne est plus grand que les rois et les demi-dieux, c'est l'homme, l'homme de tous les temps et de tous les pays, le peuple, c'est-à-dire l'humanité. Rembrandt est le père de la peinture nouvelle ; il n'est point allé sur des Parnasses éloignés chercher une inspiration de seconde main, il est descendu dans la société contemporaine. Quelle sainte famille est plus sainte que la petite famille du menuisier?... Aucune n'est aussi profondément vraie, aucune ne saurait nous toucher davantage: Que nous importent, je vous prie, les malheurs cosmiques d'une Io, les amours symboliques d'une Léda? Ils ne nous offrent que des images plus ou moins inutiles, dont le savant pénètre seul le sens élevé. Mais jetez les yeux sur ce monde où nous vivons, et vous y trouverez d'inépuisables sujets de méditation, d'intarissables sources de recherches. Le foyer familial et la place publique, la vie intime et la vie sociale vous sont ouverts : entrez et regardez. Vous ne pouvez témoigner que de ce que vous avez vu et entendu. Si vous nous parlez de choses que vous ne connaissez évidemment point par vous-mêmes, pourquoi vous croirait-on plutôt qu'un autre? L'autorité manquerait à vos paroles. On nous apprend, dans les colléges, l'histoire ancienne, nous laissant ignorer la nôtre propre; la méthode contraire serait seule juste. Il faudrait remonter du présent au passé. Dans notre histoire, les sujets ne font pas défaut ; mais

toujours serait-il bien de choisir ceux dont la signification sociale est la plus claire. Et si tant est que l'on veuille remonter dans le passé, on devrait y chercher sur toute chose ceux que nous pouvons du moins comprendre, parce que nous y trouvons une idée intelligible pour nous.

Je sais bien que cette théorie soulèvera des contradictions. Vous voulez donc faire descendre l'art de son piédestal, pour le traîner dans la boue des réalités triviales et mesquines? — Vous voulez donc lui enlever toute dignité? — Loin de là. Je veux un art sérieux et profond, et c'est pour cela que je le veux *vrai*, je ne dis pas réel : sans vérité, pas d'inspiration possible ; elle n'est que le rayonnement de la vérité. Mais il ne faut pas réserver le nom d'ouvrages sérieux aux œuvres savamment archéologiques. Le raisonnement n'est point la raison, et les graves élucubrations des philosophes ne contiennent souvent que de tristes puérilités. Toute idée vraie qui jette la lumière sur la destinée de l'homme, nous initie aux mystères de l'âme humaine et nous la montre sous son véritable jour, est une idée forte. Nous réconcilier avec la nature et avec Dieu ; faire comprendre l'humanité aux sociétés actuelles ; glorifier les passions qui sont nos forces et en qui est notre appui ; élever la pensée vers le noble but de l'avenir, et l'inspirer de beauté afin qu'elle aspire à la vérité, voilà la mission de l'art telle que je la comprends. Le beau est son moyen, mais le vrai est son but, et ce qu'il y a d'éternellement vrai sur cette terre, je l'ai déjà dit, c'est le bonheur.

L'art doit être pour nous l'aurore de l'harmonie.

Mais les portes du salon s'ouvrent. — Entrons.

SALON DE 1851.

I.

Aspect général du Salon.

L'ÉCOLE RÉTROSPECTIVE ET L'ÉCOLE NOUVELLE. DE L'ESPRIT DE L'ART MODERNE.

La renommée faisait grand bruit du salon de 1851, dans les derniers jours qui en ont précédé l'ouverture. Chacun devenant son écho, en racontait des merveilles, si bien qu'on s'attendait à des prodiges. Mais la Renommée, souvent indiscrète, est parfois gasconne, et de ses dires il faut toujours rabattre la moitié : c'est le plus sage. Trop de louanges est nuisible, on le sait ; cela vous rend exigeant, et rien n'est aussi lourd à porter qu'une grande réputation prématurée.

C'est pour cela que l'épreuve du 30 décembre 1850 peut être considérée comme très honorable pour l'école française, qui a bravement soutenu le choc et ne s'est pas montrée trop au-dessous des on dit de la veille. Les salles nouvellement construites et les salons du Palais-Royal (pourquoi débaptiser les monuments : il n'y a point d'effet rétroactif contre l'histoire) contiennent un grand nombre d'ouvrages remarquables.

L'aspect du Salon est agréable et varié. Il n'a point cette physionomie glaciale que donnaient souvent aux expositions précédentes les tableaux raides et gourmés de l'ancienne école. La plupart des toiles sont animées et chaudes, sans tomber dans ce dévergondage de ton et de facture qui commence à passer de mode et dont l'exagération était rendue encore plus sensible par le contraste des froides et symétriques productions de l'école légale. Aujourd'hui, ces différences extrêmes commencent à s'effacer : les hommes de style sont moins formalistes, et les hommes du pittoresque moins étranges. Personne

n'a fait de concession ; mais on a marché et l'on s'est rapproché, si bien que le langage et les idées des uns ne sont plus inintelligibles pour les autres. Les écoles tendent à fraterniser et à s'allier comme les nations. Tout en conservant une grande variété d'aspects, correspondant à une extrême diversité de principes, l'école française devient plus *une*, et le Salon de 1851 ne présente plus cette bigarrure de formes et de tons qui donna à plus d'une exposition l'apparence d'un habit d'arlequin. On sent que le souffle de la passion et de la liberté a passé par là. L'homme est sorti des murs des villes et se trouve en face de la nature du bon Dieu ; l'artiste a mis la clef sous la porte de l'atelier et a gagné les champs : il respire l'air à pleins poumons, les parfums de la terre à pleines narines et il se baigne dans les flots de lumière. Les rayons de soleil de la vie ont percé le nuage du classicisme et jettent leurs reflets dorés sur la peinture moderne. Décidément, nous savons de quel côté est l'Orient.

Si l'on eût laissé à la commission sortie du suffrage universel le soin de classer et de placer les ouvrages qu'elle avait admis elle-même, l'impression produite eût été sans doute beaucoup plus vive. « Si l'on nous eût laissé arranger ça, — me disait un des membres les plus distingués du jury, — nous aurions pu mettre en ligne près de 300 toiles qui eussent prouvé la force de notre école. » Beaucoup de tableaux sont tués par la place que l'administration leur a assignée. C'est que le placement des tableaux est une affaire d'art et non pas d'administration. Il y a des œuvres sacrifiées ; et bien des toiles pâlissent aux places d'honneur qu'elles eussent gagné à ne point occuper.

Il est difficile de porter dès aujourd'hui un jugement sur l'ensemble de l'exposition, ce jugement ne pouvant être que le résultat définitif d'examens partiels, la somme totale d'impressions mûries et pondérées. En bonne règle, l'analyse doit précéder la synthèse. Il y a cependant dans la première impression que les choses font sur vous, une synthèse approximative qui n'est qu'une intuition, mais qui souvent est bien près de la vérité. Après avoir débattu, hésité, disputé, on en revient parfois à cette première impression, qui était la bonne. Pour moi, osant en croire la mienne, je dirai que si l'exposition de 1851 n'est point une révolution dans l'art, elle ne laisse pas que d'être très remarquable et significative. Il y a longtemps que nous n'en avions vu une aussi riche, et par la qualité et par le nombre des objets (3,023). Il y en a beaucoup d'excellents ; mais ce n'est point là, à mon sens, qu'est sa signification propre. Le Salon de cette année est une

victoire, une bataille gagnée par la peinture moderne, je ne dis pas sur la peinture ancienne qui n'était pas en cause, mais sur la peinture d'imitation, la peinture scolastique et classique, que l'on devrait appeler de son nom véritable: la peinture *réactionnaire*, la peinture *borne*. Dans le camp des classiques se trouvent toutes les nuances que nous voyons dans les rangs des politiques. Les uns voudraient en revenir à l'empire, d'autres rêvent à la renaissance ou aux beaux jours du moyen âge (ceux-ci se croient très hardis et très novateurs), d'autres enfin remontent aux Grecs ; chacun a ses morts de préférence; mais qui pourra me dire lesquels de ces gens-là sont le plus véritablement morts? Le bataillon sacré des peintres de style voit ses rangs s'éclaircir; ceux qui tombent ne sont pas remplacés, et la désertion s'est mise dans les rangs. Les honneurs de la journée ne sont pas pour eux. Le véritable esprit de l'art moderne n'habite plus les régions officielles, et malgré quelques honorables exceptions et quelques remarquables individualités, les grand peintres d'à présent (car nous en avons, en dépit des idolâtres du passé), les hommes qui sont plus particulièrement l'expression de notre temps, sont des paysagistes et des peintres de genre, jusqu'à présent.

Ceci ne veut pas dire que pour nous le temps des grandes œuvres soit passé; je ne suis pas de ceux qui croient que l'humanité soit devenue à tout jamais incapable de rien faire de grand, et ne puisse plus s'élever désormais au-dessus des petites toiles, monnaie de billon de l'art, parce qu'elle n'a plus que de petites idées. Nous savons bien que l'idée que nous portons avec nous est grande et féconde, et doit régénérer notre société étroite et mercantile. Notre époque de petites fortunes et de petites jouissances privées, de petits appartements et de petites dépenses, notre époque de morcellement et d'individualisme, pour tout dire en deux mots, a fait consommation de petites œuvres surtout (hélas! voici l'économie politique dans les arts!); mais nous ne sommes pas condamnés à cette période sociale à perpétuité, et l'art monumental redeviendra possible et se montrera plus beau qu'il n'a jamais été : si la peinture moderne s'est complu jusqu'à présent dans les petites dimensions, cela tient moins à une cause interne et organique, qu'à une raison accidentelle et extérieure : La demande déterminait la production. Tant que les gouvernements ne commandaient de travaux importants qu'aux peintres classiques, les nouveaux-venus, obligés de faire la guerre à leurs frais, ménageaient les munitions. Les murs des églises et des musées s'offraient complaisam-

ment à ceux-là, tandis que ceux-ci vivaient au jour le jour, suivant les hasards de la commande privée.

Aussi la peinture du passé croyait-elle que son règne serait éternel : elle avait pour elle les autorités, et elle prenait aussi la fiction du pays légal pour une vérité. On ne parlait plus que de saines doctrines, de bonne peinture, de peinture sérieuse. Tout ce qui n'était pas conforme au programme était rejeté et dédaigné. Mais voici qu'un beau jour, on a été fort surpris de voir que la peinture de style était à peu près morte, et que la vie était autre part.

Oui, l'aristocratique grande peinture classique s'en va. Le génie est sorti des instituts et est passé dans le peuple : c'est là qu'il faut aller le chercher. Le beau style a tort, non qu'il ne soit fort beau, mais parce qu'il est grec, et qu'en France, au dix-neuvième siècle, les Français sont plus vivants que les Grecs qui sont morts. L'art se trouve gêné sous la toge dont il a perdu l'habitude. Quelques vieux Romains de vieille souche la savent seuls porter encore, mais ils deviennent tous les jours plus rares, et je crains fort que leurs héritiers n'abandonnent leur costume suranné. Encore quelques expositions comme celle-ci et l'opinion du grand jury qu'on nomme le public sera faite. Il finira par comprendre que là où il n'y a pas de conviction, il n'y a pas d'inspiration, et partant point d'art véritable; et il est bien difficile d'avoir une conviction dans le passé, c'est-à-dire en dehors de soi-même. On ne s'inspire pas par le raisonnement. L'inspiration est l'effluve magnétique qui va de la vie générale à la vie individuelle; elle est le dégagement de la vérité contenue dans les choses quand elles viennent à être frappées par l'intelligence qui en sort comme l'étincelle qui jaillit de la pierre frappée par l'acier. L'inspiration est aussi spontanée que la vie : et comment s'inspirer des temps qui ne sont plus?

Ce n'est point que je veuille interdire l'étude du passé, ou que je croie qu'on n'en peut rien tirer. L'histoire est l'institutrice des nations; oui sans doute, mais tout le monde n'est point apte à l'enseigner. Rien de dangereux comme l'histoire mal comprise; les esprits faux, qui sont plus nombreux qu'on ne pense, y trouvent la justification de tous les abus sociaux et de tous les crimes politiques. Pour enseigner l'histoire, il faudrait d'abord la savoir; or, c'est ce dont s'inquiètent le moins les peintres qui se nomment *peintres d'histoire*, et qui ne sont le plus souvent que des conteurs mal informés, bavardant et brodant leur fond quand la mémoire leur manque.

« Que ferai-je cette année-ci pour le Salon? Je veux y avoir » une grande toile; je veux un sujet sérieux, quelque beau

» sujet antique; le costume moderne est trop ingrat. » On cherche là-dessus, on s'informe; le hasard vous fait tomber sous la main un gros Plutarque ou quelque volume de Tite-Live : voici l'embarras du choix. C'est toujours le sculpteur de la fable se demandant devant son vieux bloc : Sera-t-il dieu, table ou cuvette? — Le sujet trouvé, on va à la Bibliothèque, on prend quelques renseignements, et, de confiance, on suit le premier venu qui vous mène tout droit, fort souvent, au fond des plus grandes bévues. Mais ceci ne regarde point l'artiste; son auteur est responsable de tout.

Dans les temps modernes, en y comprenant la renaissance, on n'a presque jamais fait de peinture qui méritât véritablement le titre de *peinture d'histoire*. L'on mettait sur toile les récits des anciens, sans bien en pénétrer le sens, et sans en saisir la physionomie. Or, l'histoire était pour les anciens un œuvre d'art et de morale plus encore qu'un œuvre de vérité et de connaissance; elle se réduisait souvent à une amplification de rhétorique, sublime si l'on veut, mais qui n'apprenait et n'enseignait rien au-delà de l'éloquence. La critique historique n'existait pas : point de certitude; l'archéologie n'était pas à l'état de science : point de réalité; et la philosophie de l'histoire était encore à naître : point de conclusion. Pour ma part, je ne connais que bien peu de tableaux qui aient une signification réellement historique. Les grands maîtres ont fait des pages très-belles au point de vue de la forme et de la plastique, mais nulles le plus souvent quant à leur valeur historique. De nos jours, on a traduit en tableaux sur des toiles immenses de nombreux et longs articles de journaux fort intéressants, mais l'histoire est autre chose qu'un assemblage de rapports officiels. Elle implique non-seulement l'idée d'un fait, mais encore celle des rapports de ce fait avec les autres, et de la signification générale de tous. Le récit d'un événement réel n'est point de l'histoire, qui est plus que la réalité puisqu'elle est la vérité intégrale.

Si tout le monde n'est point fait pour parler d'histoire, elle n'est pas faite non plus par les oreilles de tout le monde. Le présent nous préoccupe et nous détourne du passé qui ne peut devenir généralement intéressant pour les masses que dans certains moments et dans certaines circonstances. C'est ainsi que les tableaux de David devinrent populaires aux temps de notre première Révolution, parce qu'alors les Républiques anciennes touchaient de près à la République nouvelle, et c'est à cause de cela qu'ils eurent une signification sociale réelle. Mais enfin l'histoire a ses écrivains, elle peut avoir ses peintres. Je conçois que s'il se trouve un esprit vaste, observateur,

ingénieux, qui, à de longues études historiques guidées par un sens très net d'analyse et de synthèse, réunisse le don plastique de la forme, il faille l'utiliser précieusement. A cet homme qui connaît et comprend le passé, donnez les murs d'un vaste monument, afin qu'il incarne ses idées dans la forme, et nous dise les temps qui nous ont précédés. Mais croyez-vous qu'il y ait beaucoup d'hommes assez savants pour remplir cette tâche? Que tout le monde n'aille pas s'en mêler. L'œuvre immense que fait M. Chenavard au Panthéon — et c'est à la République que revient l'honneur de l'avoir commandée — est nécessaire et belle, et il serait à désirer que notre histoire nationale pût trouver un aussi digne interprète; mais ce travail ne s'adresse évidemment qu'à la classe savante. Or, c'est pour le peuple et non pour quelques-uns que l'artiste doit parler. Il n'en est pas encore à l'histoire universelle, car il ignore encore la sienne propre.

Je conçois encore qu'un homme pieux et ferme dans sa foi, soumis aux doctrines et aux idées du catholicisme dans lesquelles il a été nourri, veuille, s'attachant aux traditions chrétiennes, remonter jusqu'aux temps où elles étaient encore dans toute leur pureté primitive. Cet homme exécutera avec amour et conviction des peintures véritablement orthodoxes pour le groupe, toujours de plus en plus restreint des croyants de nos jours. Les Brahmanes ne parlent-ils pas encore le sanskrit qui est une langue morte déjà depuis des siècles, et que l'on n'entend plus que dans les écoles des Pandits? — Peu d'artistes pourraient aujourd'hui remplacer M. Flandrin; et si nous avions beaucoup de talents analogues, ils seraient sans emploi.

On comprend, la loi d'engrenage le veut, que la Grèce ait encore parmi nous l'un de ses enfants chargé de la représenter et de perpétuer dans la société moderne la tradition d'un art qui fut l'expression même d'une grande civilisation. Rien ne doit périr et tout doit être conservé. Comme nous voyons dans nos capitales des ambassadeurs de plusieurs nations lointaines, nous rencontrons parfois de ces hommes qui appartiennent évidemment à des peuples, à des époques éloignées de nous à jamais. Laissez à M. Ingres le soin de nous raconter la Grèce; lui, saura vous chanter dignement l'Iliade et l'Odyssée, — mais vous qui ne savez pas la douce langue de l'antique Hellade, n'essayez pas d'ânonner ces vers sublimes, devenus grotesques dans votre bouche.

La peinture antique, la peinture religieuse et la peinture historique ne doivent pas occuper plus d'espace dans l'art moderne que l'esprit religieux, l'étude de l'antiquité et de l'his-

toire n'en prennent dans la vie. Il ne faut point les proscrire. Nous en aurons toujours besoin. — Que chacun suive ses attractions. — Mais il faut encore moins les ériger en système et vouloir y forcer son génie. Il n'y a pas assez de place pour tous sur ce terrain étroit, tandis que la société où nous vivons nous offre un champ illimité. C'est du peuple qu'il faut parler à cette heure. Je l'ai déjà dit dans un précédent article : le sujet de l'art moderne est la vie réelle sous toutes ses faces, du foyer familial à la place publique. C'est à cette œuvre que le plus grand nombre d'intelligences est propre, et c'est à cette source vive que toutes peuvent aller incessamment puiser une inspiration toujours nouvelle.

Le salon de 1851 a une grande signification, parce qu'il fournit la preuve que l'art français procède de la vie et non plus des livres. La superstition des vieilles idoles commence à céder ; nous sommes dans la réalité, nous entrevoyons la vérité et nous approchons du but par cela seul que nous nous éloignons de l'erreur. L'art n'est pas encore *social*, mais comme il se rallie à la nature, il le deviendra ; car *la société* n'est que la *nature* organisée. Le salon de 1851 n'a pas cette physionomie pommadée qui donnait à ceux qui l'ont précédé un air de boudoir chaussée-d'Antin. Il y a un peu de tout, mais l'ensemble est grave et sévère. Il est significatif que parmi les grandes pages qu'il contient, les deux plus remarquables par leur énergie et leur originalité, sont deux scènes populaires. Je veux parler de l'enterrement à Ornus par M. Courbet, pleine d'une émotion profonde et d'une pitié toute shakspearienne, et de l'incendie de M. Antigna. Voici que le prolétaire reçoit les honneurs de la grande toile, réservés jusqu'à présent aux héros et aux potentats. Bien des gens trouveront absurde qu'on les leur ait décernés ; pour moi, je m'en réjouis. L'art est prophétique : Je vous le dis en vérité, les temps approchent. Lorsque le peuple sera plus beau, ses portraits seront plus agréables à voir ; toujours est-il que c'est lui désormais qu'il faut peindre : La charge de peintre du roi est irrévocablement abolie.

Nous vivons dans une époque de doute, de croyances, d'anomalies et de contradictions frappantes. Jamais peut-être les idées n'avaient été plus opposées et plus diverses ; de là divergence et opposition dans les arts ; de là cette multiplicité de genres et d'écoles. Il faut en prendre son parti, en attendant l'unité qui ne peut venir dans l'art que de l'harmonie sociale. Il ne faut ni s'étonner ni s'affliger du développement qu'a pris l'individualisme dans la société, et, par une conséquence naturelle, dans l'art. Avant que l'on ne songe à

monter une machine, il faut bien que toutes les parties en soient terminées ; l'individu est l'élément de la société. Gardons-nous de regretter l'unité subversive du passé, qui, semblable à l'unité monarchique, basée sur la force et l'exclusivisme, arrivait à un ordre apparent par la compression et la suppression des éléments rebelles, car nous marchons vers l'unité harmonique qui, les conciliant et les fondant tous ensemble, repose sur l'expansion et la liberté. Nous sommes au moment de la transition. L'homme avait été façonné à *l'ordre* par la souffrance et la force, et se trouvait propre à l'unité de la servitude ; mais avec tous ces esclaves, comment fonder celle de la liberté ? Il fallait d'abord en faire des hommes. Ça a été le rôle de l'individualisme dans l'ordre social; son rôle dans l'art est analogue. L'art est tout individuel maintenant et sans foi précise. Chacun a la sienne, et toutes ces croyances sembleraient devoir toujours se guerroyer. Erreur. Comme la liberté sociale n'est que la somme des libertés personnelles, et non pas, comme le disent quelques publicistes à courte vue, la somme des sacrifices que chacun fait de ses droits — (a-t-on jamais rien fondé sur une négation?), — l'expression vraie de la société sortira de la manifestation libre de toutes les individualités. L'amour bien entendu de soi-même est le premier terme de la *fraternité*, car sans le *moi* point de sympathie, point d'amour : si je ne suis rien, je n'ai pas de frère. Dans l'ordre religieux, le sentiment panthéistique que l'on considère comme la négation de l'idée religieuse, n'est que la base élargie jusqu'aux dernières limites d'une foi plus complète, de la religion universelle. Ne craignez rien : l'art national et l'art religieux renaîtront plus beaux qu'ils n'ont jamais été ; mais laissons les choses aller par ordre : l'homme d'abord, l'humanité ensuite.

Je n'ai point parlé de la sculpture, parce que de nos jours cette forme de l'art se rattache moins directement à l'idée sociale, se circonscrivant elle-même dans le cercle étroit, surtout pour nous qui sommes un peuple assez laid, de la beauté matérielle.

Quant à l'architecture, un seul coup-d'œil jeté dans le catalogue, en dit beaucoup. Nous y trouvons des plans d'hôtels des invalides civils, de colonies agricoles, de bains et lavoirs pour les classes laborieuses, de fermes modèles, de maisons de retraite pour les vieillards, d'écoles régionales, de maisons d'ouvriers, de greniers d'abondance, et, — *Horresco referens!* — j'y trouve même le plan d'une ville modèle, une théorie des villes, un projet de colonie-ville et de cité industrielle. Ceci, ce n'est pas moi qui l'invente, c'est le catalogue qui le dit. *O tempora, o mores!* Où allons-nous, grand Dieu!!!

Voici bien des généralités ; il faut pourtant aborder l'analyse. Que le lecteur ne s'étonne pas de ma manière de procéder, ni de la marche que je vais suivre. J'ai dit que pour moi les talents caractéristiques, *les chefs de file*, étaient des paysagistes, des peintres de genre ; ce sont en tout cas les plus nombreux et les plus français. C'est par eux, s'il vous plaît, que nous commencerons. Allant du simple au composé, nous passerons du paysage au tableau de genre, de celui-ci au tableau de fantaisie, de caprice ; de celui-ci encore au portrait, et après être arrivés à l'homme individuel, nous aborderons la société, le tableau d'histoire, la *grande peinture* représentant la tragédie humaine.

II.

Théorie générale du paysage.

LE PAYSAGE FRANÇAIS.
ANALYSE DE QUELQUES PAYSAGES.

L'esprit humain prend trois essors différents suivant qu'il pivote sur l'un de ces trois foyers : Dieu, la nature ou la société; et l'art, qui en traduit toutes les aspirations, se divise conséquemment en trois séries principales. La peinture religieuse exprime les rapports de l'homme avec Dieu; la peinture historique ceux de l'homme avec l'homme; et c'est dans le paysage que nous trouvons plus spécialement l'expression des rapports de l'homme avec la nature.

Nous ne savons pas tout ce que la nature contient d'ineffables beautés. Nous l'avons défigurée, cette pauvre terre du bon Dieu, en lui arrachant ses parures naturelles et l'emprisonnant dans un affreux réseau de murs mal bâtis et de fossés bourbeux. Le prolétaire claquemuré dans ses ateliers l'a oubliée; le travailleur courbé sur le sillon ne la voit guère qu'à travers ses larmes; et le citadin myope ne se donne même pas la peine de la regarder : seuls, les poètes en ont deviné la beauté. Et que serait-ce, mon Dieu, si nous voyions, brillante de santé et de bonheur, cette pauvre malade fiévreuse et pâlie! — qui pourtant est toujours si belle.— Je plains ceux qui n'ont pas dans un coin secret de leur mémoire le souvenir d'une de ces journées d'inénarrables amours, où l'âme s'énivrait des mystérieuses voluptés de la nature. Ceux qui, sourds et aveugles pour la poésie des champs, nient l'art du paysage, ressemblent à ces pédants qui dédaignent l'entretien des femmes, plus instructif parfois que ne serait celui de toute une docte académie.

Le paysage ne fut d'abord qu'un accessoire de la peinture historique. Abstrait, symbolique, pour ainsi dire, à l'origine, ce fut du pinceau des Vénitiens réalistes et sensuels qu'il reçut la vie. Le grand paysage du Saint-Jean et Paul, de Titien, est un de ces coups de génie qui devancent les époques. Toutefois le paysage n'eut d'existence propre qu'après être passé par l'école Bolognaise qui, donnant toujours plus d'importance à l'imitation des arbres et des terrains, amenait le paysage historique. Poussin arriva; mais malgré le génie supérieur et le sentiment profond que ce grand homme mit dans ses tableaux, le paysage ne réveille encore dans l'âme aucun des souvenirs, aucune des émotions de la nature; n'y cherchez pas la rustique poésie des champs : il est un produit de l'art, une matière plastique que l'artiste modèle suivant un type de beauté idéale pour en faire le cadre d'une scène antique. Nous en sommes encore à la mythologie. Dans ces lignes sévères, dans la disposition magistrale de ces masses savamment balancées, vous sentez l'esprit de la statuaire, et quelque chose de la symétrie architectonique grecque. La nature est plus imprévue que cela.

Après Poussin, Claude Lorrain. Le pas est immense. Ici, le beau est un produit immédiat du sol, et n'est point emprunté à l'art humain : la poésie est une source vive du rocher. C'est la terre choisie et vue sous un aspect favorable, à son heure la plus belle, la plus solennelle, du moins. Mais celui qui n'a vu la campagne à toutes ses heures, ne la connaît pour ainsi dire pas. Claude, avec tout son génie, et par le caractère même de son génie quelque peu grec, est un peintre classique dans la noble acception du mot; il raconte la nature avec une incomparable éloquence, mais il n'en sait pas tous les mystères et n'en peut dire tous les secrets : sa peinture sublime est pourtant limitée. Elle parle aux yeux; mais la nature parle aussi, pour ainsi dire, à l'odorat et aux oreilles, car elle est pleine de mouvement, de senteurs et de vie. Dans les tableaux de Claude Lorrain, la campagne reste toujours dans une immobile majesté. Ce sont échappées merveilleuses prises du haut de la terrasse d'un château royal, mais dont on est séparé par une distance magique. Elles ne font point partie de votre horizon; elles ne sont pas la suite naturelle des lieux où vous vous trouvez, et pour tant que vous marchiez vous n'atteindrez jamais ces plaines enchantées.

La vérité intime, locale, la physionomie propre des lieux, le caractère individuel de chaque pays ne sauraient se trouver dans cette école qui poursuit toujours l'idéal, par dessus la vérité.

L'école flamande, avec son génie observateur et positif, a marché dans cette voie. Mais ce qu'elle a gagné en vérité, elle l'a perdu en beauté plastique. La réalité éclipse la poésie, et rien ou presque rien d'idéal ne la vient transfigurer. C'est le plus souvent de la prose, fine, ingénieuse, exacte et charmante. Tout cela est rempli de grâce familière, mais le cœur n'est pas fortement ému. Ruysdael lui-même, le plus inspiré des paysagistes flamands, ne me semble pas avoir fait vibrer souvent la corde sensible de l'âme.

C'était à l'époque moderne qu'il appartenait, je le crois, de pénétrer et de rendre la beauté physique et spirituelle de la nature, à notre époque où vit George Sand. Nous n'avons peut-être pas d'aussi fortes individualités que Claude Lorrain et Ruysdael (qui sait ce qu'en pensera l'avenir?), mais l'école de paysage moderne cherche l'idéal et la vérité tout ensemble, et là est sa supériorité. Somme toute, je crois que le *paysagisme* français sera non-seulement l'expression la plus haute du paysage (jusqu'à nos jours), mais encore le plus beau côté de la peinture, dans cette première moitié du dix-neuvième siècle.

Pendant plus de quinze ans, M. Rousseau a été invariablement exclu des expositions; et cependant M. Rousseau est un maître; il est non seulement un grand peintre, mais encore un grand poète : c'est ce qui déroute bien des connaisseurs. Les rouerics, les *ficelles* de métier lui sont étrangères : il aime, voilà tout. M. Rousseau a conservé dans une longue pratique de son art, toute la naïveté des impressions de la jeunesse, toute la fraîcheur de son âme. Les peintres un tant soit peu habiles sont tous plus ou moins roués, et traitent la nature comme font les Lovelace des dames du grand monde. Rousseau, lui, en est encore à ses premières amours, aussi peu sûr de lui-même qu'un enfant. C'est qu'en lui, l'amour de l'art n'a pas été flétri par le libertinage du métier. Point de manière, mais une puissance unique de voir et de comprendre la nature. M. Rousseau n'affecte aucun thème spécial : la nature, voilà son éternel sujet. Comme chacun de ses tableaux en est un pur reflet, on n'y trouve rien de conventionnel ou de scolastique. Rousseau est objectif à la manière de Shakespeare; son originalité individuelle, sa force subjective, bien que très réelle, est entièrement subordonnée en lui à sa puissance de réflexion et d'assimilation; elle l'empêche seulement de se laisser entraîner par les influences accidentelles, et de tomber dans la vulgarité, et lui donne, pour ainsi dire, un centre de gravité inébranlable. C'est elle aussi

qui lui prête cette admirable faculté de trouver du premier coup-d'œil la beauté caractéristique de chaque contrée, qui fait que sa sensibilité objective ne produit jamais à faux.

De là l'incroyable variété de ses œuvres : chacune d'elles semble appartenir à une autre main. Rousseau, possédant à un très haut degré la rare faculté de s'identifier avec son sujet, chaque sujet trouve en lui un homme nouveau. L'aspect de ses tableaux est varié, parce que les heures, les saisons et les pays apportent des impressions différentes, et que l'inspiration idéale qui est le sujet réel de l'œuvre, n'est jamais la même. La plupart des artistes n'excellent que dans un certain ordre d'idées. Celui-ci a un clavier complet où toutes les notes vibrent avec une égale force, et, comme à quelques hommes de génie, il lui a été donné de pénétrer la nature par tous ses côtés, et de la pouvoir reproduire sous toutes ses faces.

Bien des artistes intelligents en sont pourtant encore à nier M. Rousseau.—Ce sont des ébauches.—C'est de la littérature, mais non de la peinture. — Que sais-je encore ? — Et quand ce ne seraient que des ébauches ! qu'importe, si ces ébauches en disent plus que des tableaux finis ! Et d'abord, qu'est-ce, grands dieux, qu'un tableau fini ? — Pourquoi quereller sur les moyens quand le résultat est là, lorsque l'âme est émue ? Littérateur, soit ; mais si vous appelez littérateur celui qui par des formes et des tons vous évoque la nature, avec toutes ses émotions et ses enivrements, qui donc nommerez-vous peintre ? Le procédé de M. Rousseau est brusque, je l'avoue, et ne ressemble à aucun autre ; ce n'est pas bien peint d'après tel ou tel système — et quel est le bon ! — mais la nature n'est pas peinte du tout ; et ceci se rapproche plus de la nature que tout ce que vous nous montrez. Les gens spéciaux sont intraitables ; ils ne pardonnent pas que l'on viole les formules : on vous livre l'esprit pourvu que la lettre soit respectée. Ce n'est pas le travail mystérieux de Claude qui ne laisse aucune trace de son passage, ni le coup de brosse habile de la jeune école qui semble toujours vous dire : admirez mon adresse ; mais, pour moi, devant les tableaux de Rousseau, je ne désire pas une autre facture ; la sienne me fait comprendre comment poussent et croissent les plantes. On s'y fera : on s'est fait à tant d'autres choses.

. . Analysons.

A travers cette majestueuse voûte de verdure que supportent ces beaux et vigoureux troncs d'arbres, un spectacle sublime se déroule lentement à vos yeux (n° 2,707). Le roi du ciel va descendre vers d'autres horizons, et il réjouit encore la

nature d'un de ces regards d'amour. — L'air est tranquille, le vent se tait ; les troupeaux paissent doucement l'herbe, levant la tête par moments, comme pour écouter de mystérieuses harmonies, qui passent à travers le silence ; eux aussi s'unissent à l'hymne qui chante la nature au créateur. C'est le soir d'un beau jour, c'est l'heure du repos, et l'homme rassemble son bétail pour regagner sa demeure. Ce pâtre donnant de la corne, seul être humain que l'on aperçoive au milieu de cette scène magique, apparaît ici comme le maître de la terre. Le regard se perd sur cette toile, et s'égare et s'oublie ; il reste magnétiquement attaché à l'horizon sur ce disque de feu qui l'attire, en quelque sorte, au-delà des limites terrestres, il semble vouloir le suivre jusque dans le sein de Dieu. Ce tableau est une prière.

Le n° 2,708 est évidemment le même point de vue ; mais l'heure est différente comme le sentiment qui l'inspire. Ici l'on peut voir l'art infini que M. Rousseau apporte dans ses compositions. Les lignes et les proportions sont toutes différentes ; et l'effet de lumière étant moins puissant que dans l'autre a eu besoin de moins d'espace : aussi les lignes se sont elles rapprochées comme pour l'enserrer de plus près. Les arbres sont plus légers, le feuillage moins compact. — C'est un effet — ou plutôt c'est un hymne du matin — brillant et radieux. Toute cette plaine est dans l'eau : aussi voyez comme ces gazons sont frais et touffus. On sent qu'on enfoncerait jusqu'aux genoux. L'humidité poudroie au soleil levant, et tout prend un reflet diamanté. Comme ces vaches sont charmantes, et comme elles doivent être heureuses là-dedans ! Ici l'exécution est plus fine, plus caressée et plus *rendue* que dans le grand tableau. La touche carrée, la facture fouettée ont disparu. Aussi, de tous les tableaux de M. Rousseau, celui-ci est le plus généralement accepté. La comparaison attentive de ces deux toiles convaincra les esprits rétifs que M. Rousseau n'obéit pas seulement à un aveugle instinct, mais qu'il unit une science réelle à un sentiment profond.

N° 2,705. Voici une matinée mouillée, tant elle est humide. Le soleil déjà levé n'a pu dissiper les vapeurs chargées d'eau qui s'élèvent incessamment de la terre et flottent au-dessus d'elle en molles nuées. La lutte dure encore, mais le soleil sera vainqueur ; vers la gauche, le nuage faiblit, et les rayons dorés vont éclater tout à l'heure. — Seul, d'un pas égal, la tête baissée vers le sol, s'avance vers vous, sans mot dire, un paysan précédé de son chien. Il porte un filet sur ses épaules, et vient de traverser une mare qui coupait le chemin. Des ombres indécises, presque aussi pâles que la lumière ta-

misée répandue sur tous les objets, courent sur le terrain et l'accompagnent dans sa marche solitaire. Cette figure isolée complète l'impression de mélancolie propre à cette scène. — D'où vient-il ? — Il a passé la nuit dans l'eau pour gagner sa vie. — Ce tableau, d'un sentiment si profondément exquis, cette page si pleine de poésie rustique, me semble sans analogue dans la peinture. Personne n'avait été tenté d'essayer de rendre un effet, très charmant dans la nature, mais aussi dénué de toutes ressources d'opposition d'ombres et de tons. Il n'y a de noir nulle part ; et la seule vigueur réelle qui s'y trouve est le tronc d'arbre, juste au milieu de la toile. C'est ce qui fait dire à bien du monde que ce tableau n'est pas fini. Ce tableau me semble un tour de force ; je suis fâché de me servir d'une expression aussi plate.

Le *Plateau de Belle-Croix* (n° 2706) est un de ses effets où le contraste de la lumière et de l'ombre est si violent que l'œil en demeure comme ébloui. Le ciel, éclatant de lumière chaude et colorée, donne une vigueur étrange aux masses d'arbres, et aux terrains où l'ombre est partout et nulle part. L'air joue à travers ce feuillé d'une étonnante profondeur, à vous faire illusion. Abritée et presque cachée entre ces arbres, il y a une pauvre cabane de bucheron, faite de leurs débris comme une hutte de sauvage. Elle est là si bien nichée qu'elle semble un produit naturel de la terre, tout au moins un nid d'oiseau ; — mais non, une femme est assise près de la porte. En avant et sur le second plan, au beau milieu du tableau, deux vaches tachetées viennent boire à la plus jolie mare du monde que les eaux pluviales aient laissée parmi les prés et qui reflette joyeusement les feux du ciel comme une opale dans son château. Ça et là des pointes de roches grises sortant de la terre comme des ossements dans un cimetière, et de maigres broussailles ; partout une herbe courte et épaisse. — C'est un fouillis, — le fouillis de la nature, où l'on ne voit jamais tout du premier coup-d'œil, comme dans les paysages que font les hommes ; et l'un des plus grands charmes du talent de M. Rousseau, est précisément cette apparente confusion, qui vous ménage tant de surprises, le plaisir de tant de découvertes.

Je ne puis, malgré que j'en aie, m'arrêter à décrire l'entrée du *Bas-Bréau* (n° 2709), cette peinture si forte qui se rattache à la tradition de quelques Flamands de la meilleure espèce ; ni la *haute-futaie* du *Bas-Bréau* (n° 2707) invisible sous le coup de soleil qu'il reçoit pendant toute la journée, d'autres peintres m'appellent ; je suis obligé de n'effleurer que les principaux sommets.

Le talent de M. Corot est tout à fait différent; comment l'impression produite ne serait-elle pas différente aussi? Simplicité naïve, élégance hellénique et charme indicible, voilà ce que l'on trouve dans toutes ses productions. Ces paysages n'ont rien de réel et cependant on y croit : c'est si joli. Ne demandez pas où M. Corot les a pris; vous n'en verrez de semblables dans aucune des cinq parties du mondes, pas même en Grèce, où tous les contours sont précis, où tous les tons sont si nets, sous une lumière étincelante, mais vous les retrouveriez certainement dans le pays de l'imagination et de la poésie. — Ce pays en vaut bien un autre. — Ces arbres ne sont pas de ces arbres ordinaires qui mettent des années, des siècles à grandir, et qui ont vu passer tant de générations humaines et d'empires avant d'être devenus vieux, ce sont des produits spontanés de la création poétique, nés en une nuit sous le coup de baguette de cette puissante fée qu'on nomme la Fantaisie. Cette fée est à coup sûr quelque peu cousine des muses antiques; car, remarquez-le, les paysages de M. Corot ne peuvent être convenablement habités que par des nymphes. Si jamais une paysanne en sabots venait à fouler ce sol enchanté, je suis certain que tout, gazon, plantes et arbres s'évanouirait à l'instant sous les pieds sacriléges de la rude gauloise. Non, ce pays-là n'a rien à faire avec la Gaule; c'est une colonie Ionienne perdue quelque part entre le sud et le septentrion. M. Corot, ce charmant faiseur d'idylles et d'élégies, doit être quelque descendant de Théocrite : bonne et ancienne noblesse.

Voyez plutôt ce *Lever du Soleil* (n° 642). Savez-vous quels sont ces arbres? Mais ils sont si élégants et si frais, et ce ciel est d'une lumière si claire (il n'y a jamais d'orages dans ce pays-là), ces mousses, ces petites fleurs printanières sont si mignounes, tout cela semble exhaler de si douces odeurs et conter de si douces choses que l'on s'y sent heureux; et cela suffit. C'est un coin des Champs-Elysées, pour le moins. Ces trois charmantes filles de Grèce, là, sur le premier plan, à droite, dont une à genoux ramasse les fruits dorés que les deux autres arrachent aux branches des arbres, vous le disent assez. Tout ce que vous voyez là, ces femmes qui semblent travailler, ces arbres vaporeux, et jusqu'à ce petit de la biche qui bondit comme s'il était effrayé, sont de pures ombres. Mais qu'il y a de charme là-dedans, et comme on voudrait habiter ce beau pays, au moins pour se reposer, jusqu'à ce que l'on nous ait remis à neuf notre terre!

Ici, c'est encore une adorable scène, mais plus variée, plus

animée. On danse. Au milieu d'un portique d'arbres ioniques, un peu vers la gauche, sur un épais gazon, tourne une joyeusie ronde d'esprits bienheureux.— Nous ne sommes point sortis des Champs-Elysées.—C'en est un autre coin, à une autre heure ; et comme il fait jour, personne ne dort plus. La dernière levée, paresseuse entre toutes, arrive, *ritrosetta*, traînée par sa compagne. — C'est ici comme au phalanstère, on ne souffre pas que personne s'ennuie et demeure inactif. Elle se défend, mais bientôt elle sera aussi gaie que les autres. Au fond, un autre groupe dansant, et, à quelques pas de celui-ci, un joyeux compagnon faisant une libation à la Joie — ou à l'Amour, car ici je le sens un peu partout. L'effet de ce tableau est plus piquant que celui du précédent, qui, à son tour, était plus mystérieux et plus suave. Les arbres du fond se découpant par masses vigoureuses sur le ciel d'une clarté limpide, limitent en arrière la lumière habilement concentrée sur le milieu de la scène occupé par le groupe des danseurs, et que viennent enchasser sur le devant deux grandes ombres, l'une qui est formée, à droite, par le tertre de derrière lequel sortent les deux nymphes et l'autre qui vient se relier à la première en remplissant tout le côté gauche. L'œil ne peut absolument pas s'écarter de l'action principale ; les lignes et l'effet l'y ramènent comme le sujet (n° 645).

Le *Site du Tyrol italien* est charmant ; mais, tout aimable que soit ce tableau, je trouve que la réalité y gêne l'idéalisme. J'aimerais mieux des nymphes que des paysans, et M. Corot eût inventé une plus jolie barque que celle qu'il a vue. Les rochers qui forment la coulisse du premier plan, à gauche, sont vrais ; mais M. Corot en aurait trouvé de plus beaux dans le pays de *Fntaisie* que vous savez. Ceci n'est point une critique, Dieu m'en préserve. Je veux dire seulement que j'aime encore mieux M. Corot quand il est lui-même que lorsqu'il est *nature*.

M. Corot est l'*idéalisme*, M. Rousseau la *vérité*, et c'est M. Troyon qui représente avec le plus de supériorité le *réalisme* dans le paysage français.

Sa peinture offre une solidité de modelé, de facture et d'aspect vraiment incroyable. La couleur est mâle, la ligne simple et le relief très franc ; l'effet général a toujours une grande puissance sans jamais être forcé. L'idéal disparait devant un réalisme objectif très-caractéristique, et l'ample simplicité de la facture et de la conception donne à ses œuvres une poésie très réelle et très *naturelle*. M. Troyon fera souche, j'en réponds.

La poésie dont je parle, abonde surtout dans le petit tableau nommé *Mouton-Gluine*. Un ciel de pluie ; au fond, à gauche, tout est noir, et le second plan est sous un coup d'ombre. Une troupe de moutons y est couchée, attendant avec la douce résignation de leur race qu'il plaise au soleil de récréer la nue. — Il rit déjà à l'horizon à travers une éclaircie à droite. Sur le premier plan le nuage s'en va aussi, et la lumière tombe sur la tête des moutons les plus en avant qui continuent à ruminer avec la même gravité philosophique qu'ils mettaient à supporter le mauvais temps. Il y a une douce mélancolie dans cette toile, et je ne sais pourquoi ces patients animaux me font penser au pauvre peuple, qui, lui aussi, reçoit bien des orages sur le dos, sans se fâcher pour cela. (N° 2970.)

Sur le penchant d'une colline, un troupeau de moutons s'avance, revenant du marché, maraudant à droite et maraudant à gauche, sur les deux bords de la route. Le chien, vigilant défenseur de l'ordre et de la propriété, fait rentrer tout ce monde dans le devoir, c'est-à-dire dans le chemin battu. La mimique des animaux est excellente. Ces jeunes agneaux se sauvent à toutes jambes ; à leur façon effrayée, l'on voit bien qu'ils se sentent dans leur tort ; mais les vaches, gros personnages, semblent vouloir regimber contre la loi. Le geste énergique du paysan qui lui donne une leçon à tour de bras sur le droit de propriété est aussi achevé d'expression que le mouvement de tête de l'animal frappé. L'autre vache revient vite, tête basse. L'effet est admirablement entendu. Le ciel orageux et gris, blanc à l'horizon, lui permet de détacher en vigueur l'homme vêtu de bleu et la vache brune qu'il frappe, et en clair l'autre vache qui est blanche. La tête et le cou encapuchonnés de fauve de celle-ci sont dans l'ombre et se relient avec sa rousse compagne de ton analogue, et la masse moutonnière se détache admirablement entre cet arrière-plan et l'ombre qu'ils projettent devant eux en marchant, la lumière venant du fond. Le sol du chemin est dans une gamme grise et sourde ; une grande ombre vient le couper en diagonale, partant du coin gauche, et formant une masse vigoureuse à laquelle le chien noir furieux vient donner un nouvel accent. Les fonds à droite et à gauche sont habilement sacrifiés, et l'effet du tableau est concentré et puissant. Il est impossible de voir rien de plus énergiquement peint que ces animaux.

Y a-t-il beaucoup de peintures plus librement et plus vivement faites que l'abreuvoir ? Ceci a été enlevé de haute lutte. Deux arbres immenses couvrent d'une ombre mystérieuse

l'abreuvoir où le ciel jette un de ses regards charmants. Deux hommes sont là affairés et travaillant ; l'un d'eux avec son pantalon vigoureux et sa chemise blanche, est splendide de ton comme un Vélasquez. Meules de paille sur la droite, poules jouant dans l'ombre qui vient se relier à celle qui couvre l'abreuvoir, et que vient varier en l'interrompant de charmants reflets du ciel. C'est le moins fait, mais le plus spirituel de tous les tableaux de M. Troyon.

J'ai essayé de caractériser les trois talents principaux de notre école de paysage ; mais il est d'autres individualités remarquables qui viennent former les divers groupes de cette série. Je dois les passer rapidement en revue pour donner une idée vraie de cette branche de l'art.

Nouvellement entré dans les rangs des paysagistes, M. Bodmer doit, d'ores et déjà, être compté parmi les premiers. C'est une individualité forte, un talent carré par la base ; une de ces natures peu précoces qui, le premier pas fait, ne reculent plus et vont toujours en avançant vers leur but ; un de ces hommes chez qui, sentiments et idées ayant une fois atteint leur maximum d'intensité, finissent par arriver jusqu'au sublime ; un de ces hommes à la Jean-Jacques qui font des vers à peine supportables et dont la prose vaut la plus belle poésie, tant elle est pleine de cœur et riche d'expression. Un tel esprit, sous une apparence de froideur, doit aimer avec passion ; et c'est ici l'amour et l'intelligence de la nature qui empêchent l'observateur exact de devenir méticuleux ; la précision ne dégénère jamais en sécheresse ; le faire demeure large et la peinture franche.

Ce talent est-il aussi varié que solide ? Les trois paysages que M. Bodmer a envoyés au salon appartiennent au même ordre de sentiments, presque à la même saison de l'année, et ont un air de famille qui ne peut être méconnu ; mais chacun d'eux a pourtant son caractère. S'ils ne prouvent point la fertilité et la variété de talent de leur auteur, ils démontrent son homogénéité. Quand on a regardé avec attention les deux toiles (269, 270), on sait que ce n'est point par un coup de hasard que M. Bodmer a fait un tableau de maître (268).

C'est un effet de commencement d'hiver, froid sec et pas trop vif. Le ciel gris et neigeux est parfaitement à son plan, derrière ces grands et beaux arbres à travers les branches desquels on le voit. Rien de mieux dessiné, de plus savamment anatomisé que ce grand chêne dépouillé de feuilles qui étend ses branches vigoureuses autour de lui, au centre du tableau. M. Rousseau est le seul qui connaisse aussi bien la structure générale d'un arbre et sa construction détaillée ; et ici la scien-

ce parle peut-être un langage plus clair, plus intelligible pour tous du moins. Ces membres végétaux ont un mouvement admirable. Le grand arbre de droite couvert de feuilles flétries est d'un port tout différent et fait un charmant contraste de forme et de ton avec son compagnon, ainsi qu'avec les petits arbres verts qui croissent sous la protection des géants de la forêt. Le premier plan, couvert de fougères desséchées, est ravivé par le ton vert sombre de ces jeunes pousses. Toute l'économie de ce tableau est dans l'habile disposition des trois masses grise, verte et jaunâtre, et dans le simple et grand arrangement des lignes. Au milieu, un cerf et quatre petites biches tendant chacun deux oreilles craintives, presque déjà sur pied, prêts à fuir. Ce sont les feuilles mortes qui bruissent dans la forêt.

Le paysage de M. Diaz est, à mon sens, l'œuvre la plus forte qu'il ait au salon. Lignes simples et graves, aspect mystérieux, couleur solennelle, effet puissant, facture habile et grasse : voilà beaucoup de qualités réunies. De lourdes et chaudes vapeurs s'élèvent du sol comme l'encens du sacrifice s'élève de l'autel. Un silence religieux règne sur toute la vallée, et le soleil se retire lentement, comme à regret, vers d'autres cieux. Il y a une mélancolie indicible dans cette petite toile qui ouvre un champ immense à la pensée.

Je regrette, pour ma part, que M. Diaz ne nous donne pas plus souvent de ces paysages. Ici, il est vrai, profond et réellement poétique; ici son talent s'élève au-dessus du caprice. Il y a plus de passion humaine et de pensée dans ce paysage où l'on ne voit même pas un vestige de l'homme que dans tous ces tableaux à figures, où l'être humain n'a pas plus de personnalité ou d'action qu'un bouquet de fleurs. Toutes les grandes qualités de peinture et de sentiment de M. Diaz s'y développent à leur aise; il arrive jusqu'au lyrisme, et c'est là son véritable talent. Je ne crois pas qu'il ait celui de l'observation et de l'analyse; or, tout drame, et par conséquent toute scène passionnelle, représentant une action humaine, repose sur l'analyse et l'observation. Il est des esprits essentiellement personnels qui ne peuvent reproduire le monde extérieur tel qu'il est ; ils donnent de tous les objets une image fantastique et dans les portraits qu'ils font ils ne reproduisent jamais que leurs propres traits. Le génie supérieur de Beethoven n'était évidemment pas fait pour la forme objective de l'Opéra; et comment son infatigable fantaisie, dans ce vol rapide à travers le monde des idées, des sentiments et des sensations, aurait-elle eu le temps d'étudier les détails et de *faire ressemblant ?* M. Diaz est aussi essentiellement subjectif. Pourquoi parler quand

on peut chanter, recourir au syllogisme quand on a la grâce magnétique qui séduit les cœurs ? M. Diaz veut-il prouver sa force en faisant lui aussi de la *grande peinture ?* Mais l'art se mesure-t-il donc à la toise ? Un homme de six pieds est grand, mais n'est pas un grand homme pour cela. Le paysage de M. Diaz, telle autre de ses toiles (la *Descente de Bohémiens* qui était à l'exposition il y a quelques années, par exemple) sont d'aussi grandes œuvres que toutes celles qu'il fera jamais, parce qu'elles furent inspirées par un sentiment profond et que profonde est l'impression qu'elles nous laissent. Ne forçons point notre talent, nous ne ferions rien avec grâce, a dit La Fontaine, grand par ses petites fables. Eut-il fait de bonnes tragédies, elles n'eussent jamais valu ses apologues ; et le plus grand poète de nos jours n'est-il pas Béranger ?

Que M. Diaz nous fasse beaucoup d'œuvres comme celle-ci, de meilleures, s'il tient tant à grandir, et sa part dans l'art moderne sera assez belle. Connais-toi toi-même, sera toujours l'*alpha* et l'*oméga* de la sagesse humaine.

Depuis Sapho jusqu'à George Sand, les femmes se sont fait dans la littérature une place honorable qu'elles n'avaient jamais pu conquérir dans les arts plastiques. La raison en est simple : une éducation littéraire peut se faire dans l'enceinte du gynécée, avec des livres ; tandis que l'artiste doit courir après la nature ; or, s'il est possible aux jeunes filles de lire, il leur est interdit d'aller et de voir. Mlle Rosa Bonheur jouit d'une réputation méritée ; et dans le genre qu'elle a choisi elle occupe la première place. Son talent a un caractère particulier qui la distingue de ses confrères barbus. Elle montre plus de finesse que la plupart des hommes, et il en est bien peu qui pourraient faire preuve de plus de savoir réel. Ceci ne saurait nous étonner, nous autres phalanstériens, qui avons de bonnes raisons pour croire que dans toutes les fonctions d'ordre mineur, et dans l'art par conséquent, les femmes rempliront un jour les deux tiers des rôles que les hommes usurpent à l'heure qu'il est. — Mais qu'il faut de courage et de circonstances heureuses pour qu'une jeune fille puisse faire toutes les études nécessaires à la formation d'un talent réel.

Ce talent, Mlle Rosa Bonheur le possède. Rien de vulgaire dans ses œuvres, rien de trivial ou de lâché. Son faire est serré, son modelé exact, son dessin correct. Les femmes portent dans le travail une patience soutenue, opiniâtre qu'elles gaspillent le plus souvent dans de fabuleuses tapisseries ; et ce n'est guère que dans l'étude du chant qu'elles ont pu montrer de quelle constance elles sont capables lorsque la

passion, qui est chez elles le principal ressort de la volonté, les soutient. Outre cela, les femmes sont adroites, ingénieuses et pleines de ressourses pour tourner et vaincre les difficultés. Mlle Bonheur s'est rendue maîtresse de son art, et son sentiment n'est jamais trahi par une exécution impuissante : elle exprime nettement tout ce qu'elle veut dire. La personnalité féminine de l'auteur ressort clairement de ses œuvres, et l'on voit du premier coup d'œil que sous une retenue d'expression, une certaine *tenue*, que son sexe explique suffisamment, il y a beaucoup de cœur, deux choses qui ne peuvent se trouver réunies que chez une femme bien organisée et bien élevée à la fois.

N'est-ce pas d'un cœur féminin et tendre qu'est sorti ce charmant petit tableau modestement appelé *Effet du matin*, et que, s'ils savaient parler, les animaux nommeraient le *Lever de famille*? Il n'y a qu'une femme qui ait cette intelligence de l'amour maternel *physique*. L'homme ne comprend l'amour familial qu'au point de vue spirituel ; la femme est mère par les entrailles comme par le cœur. Cette vache noire et blanche, la tête caressamment posée sur les reins de son petit, est touchante. Le groupe endormi à gauche est délicieux aussi. Le cœur a guidé l'œil et la main. L'aubépine en fleur de la haie, les blanches marguerites qui émaillent l'épais gazon de ce pré donnent un air de fête à cette scène familière. Un peu plus d'abandon, un peu moins de sagesse — et ce serait de premier ordre.

Je préfère ce tableau à celui qui a reçu les honneurs du grand salon (n° 285) dont l'aspect est un peu métallique et où se trouve moins de douce poésie. Mais les deux chèvres, l'une blanche et l'autre noire, qui se mordichonnent sur le premier plan, avec leurs yeux fauves, étincelants de vie et de malice ; mais le mouton de gauche, qui secoue si admirablement son épaisse toison, suffiraient à faire la réputation de tout autre que Mlle Rosa Bonheur.

M. Cabat a cinq tableaux à l'exposition. *Les chèvres dans un bois* (432), et surtout *la Prairie près de Dieppe* (432) sont à beaucoup près les plus jolis. Là M. Cabat redevient lui-même : c'est le gallo-flamand d'autrefois, fin, clair et naïf, sans grands airs empruntés, sans allures poussinesques, tel que la nature l'avait fait. Ces deux tableaux sont exécutés, *con amore*, avec une persuasion qu'il ne peut mettre dans ses œuvres de style qui lui paraissent probablement plus sérieuses, parce qu'elles lui coûtent plus de peine. Les saules de la prairie, au bord de la rivière, ont une physionomie blonde et coquette qui ravit ; et cette petite rivière, comme elle coule gen-

tíment le long du pré! Elle conte à ces braves canards qui nagent sur le premier plan tous les caquets de la ville dont on voit les clochers au loin. Sans viser trop au style, tout est épuré par un œil et un soin délicats. Si le ciel était un peu moins rayé en écharpe bleue et blanche, s'il y avait sur le tout un *tantinet* de vapeur, ce serait un petit chef-d'œuvre.

Le tableau des *chèvres* est rempli de détails précieux. Bien que l'exécution en soit trop minutieuse, c'est peut-être le moins froid de tous, mais j'y trouve quelque chose de neuf, de lavé. L'atmosphère est pure comme en Orient avec les tons froids du Nord; et cependant les contours tranchés du Midi sont toujours tempérés par la valeur chaude du ton, et les ciels froids des pays septentrionaux sont chargés de brumes et de vapeurs qui les raniment en les accidentant.

Le talent fin et charmant de M. Français est tout à fait de race française, et l'auteur des *Derniers beaux jours* (1436) a été bien nommé. Il y a beaucoup de qualités dans son *Teverone* et dans ses deux aquarelles du *Lac Nemi* et de *Genzano* (où le petit village est si délicieusement fait). Mais son talent n'est nulle part plus à l'aise, plus brillant que sur le sol natal. La France est tellement sa nature de prédilection, que, malgré l'exactitude de son dessin et la conscience qu'il met dans ses tableaux, la campagne de Rome se trouve quelque peu francisée. Quant aux *Derniers beaux jours*, ils sont en plein dans le sujet. C'est bien l'aspect épierré, ratelé des environs de Paris; c'est bien la toilette et l'allure des parcs de nos ex-résidences royales, où les Parisiens viennent le dimanche respirer un air non falsifié. Ce paysage éveille en vous je ne sais quelle idée de boudoir doré. Les figures sont traitées avec un goût plein de délicatesse, un sentiment d'élégance que l'on trouve dans toutes les œuvres de M. Français, qui, grâce aux qualités diverses qu'il réunit, est à bon droit l'un des peintres favoris du public.

Pour faire un tableau aussi fort d'effet avec aussi peu de chose que ce qu'il y a dans le *Bas-Meudon* de M. Ziem (3130), il faut avoir une exécution très sûre au service d'une conception très nette. Ici, il n'y avait pas moyen de se sauver par les détails, point de subterfuge possible; et je trouve dans cette toile une grande *maestria* de sacrifices. Nulle dissonance; toutes les parties se fondent dans une harmonie puissante: c'est un accord parfait. L'effet de soleil, fort difficile à rendre, est saisissant sans dureté et sans fatras. Il règne sur les eaux et les rives du fleuve une ombre mystérieuse pleine de charme. Je préfère cette toile à la vue de *Venise* (3138), malgré l'habi-

leté prodigieuse et la lumière resplendissante que M. Ziem a mises dans cette dernière; mais que de mouvement et de vie ! Que ces navires sont habilement groupés et comme ils remplissent bien la mer! — Hélas ! qui verrait Venise aujourd'hui ne la reconnaîtrait guère.

M. Lambinet montre une grande flexibilité de talent, et s'efforce d'arriver au but par divers chemins. Son dessin est élégant, son pinceau a de la fraîcheur, et sa manière de voir la nature est simple. Dans la *Mare de Cernay* (1045) tout le côté droit, — les vaches broutant les haies, et les canards s'ébattant sur l'eau, — est très soigné. Je ne trouve qu'un peu de dureté dans certaines parties. — L'*Etang de Ville-d'Avray* (1747) est beaucoup plus fin, et l'impression qu'il produit est plus douce et plus entière. Les terrains du côté gauche et l'autre bord de la rivière sont on ne peut mieux réussis ; et les saules sont adorables. Ce pêcheur endormi dort à vous faire envie.

M. Lapierre pousse très loin l'étude, et ses tableaux sont très finement rendus. Son *Mois de Juin* (1778) est une vraie petite perle. Ce court gazon de la prairie qui vient de voir la lumière pour la première fois, à cause du fauchage, pouvait peut-être briller d'un éclat plus vif; mais comme le soleil luit bien là-dessus ! tout est si bien pris sur le fait et d'une manière si simple et si charmante que l'on croit sentir l'odeur pénétrante des foins. Le faucheur étendu de tout son long et *dormant sa fatigue*, le visage sous son chapeau de paille, et resté en plein soleil parce que l'ombre protectrice de l'arbre sous laquelle il s'était mis a tourné peu à peu et l'a quitté, la petite femme et le bonhomme occupés au gros tas de foin sont des trouvailles. L'exécution de cette petite toile est tout à fait précieuse. Son *Mois d'avril* (1776) est moins précis, mais d'une fraîcheur adorable.

Au milieu de cette foule de jolies impressions rustiques, la *Chaumière aux joncs marins* (2217), de M. Emile Millet, est une de celles qui m'ont le plus touché. C'est une chanson de Béranger, c'est un amour de tableau.

Cette maisonnette, avec sa petite haie en avant et son gros pommier derrière, assise dans les herbes comme un nid d'oiseau dans les blés, seulette, modeste et pimpante comme une reine-marguerite, vous réveille au fond le plus secret de vos souvenirs ce rêve de jeunesse, hélas! si vite oublié! une chaumière et son cœur ! Ah ! nous l'avons tous fait ! Comme on rêverait bien là, deux, — seuls, — loin de la grande route et des voisins, — au milieu des bois. — Ce jeune homme en blouse et en chapeau de paille, jouant devant la mai-

son avec une chèvre, je crois qu'il attend que l'*on* ait fini sa toilette (il en faut bien toujours un peu, surtout quand on est amoureux) pour aller faire un tour dans les bois. — Si j'étais mère de famille civilisée, je défendrais la vue de cette *chaumière* à mes filles, de peur qu'elles n'en vinssent à trop penser à l'autre partie du rêve. Peut-être, après tout, ce brave garçon ne songe-t-il à rien de tout cela. Il y a tout autour de cette cabane un vrai souffle de mai.

La *Plaine de Chesnay* (2218) est une peinture pleine de charme et de vérité pastorale, faite avec habileté et une fraîche délicatesse.

Parmi tous ces charmants petits poètes, il ne faut pas oublier M. Brissot de Warville, héritier d'un nom illustre. Sa vue de *Vivier* (597) est une ravissante *impression de nature*. Rien de frais et d'ombreux comme l'embouchure de ce petit ruisseau sous son portique de trembles. La prairie où paissent tous ces chevaux est très bien encadrée entre la lisière de bois du fond et la rivière du premier plan. Sa *Forêt de Compiègne* (399) est un motif bien simple : trois baliveaux au milieu d'un taillis, un gros arbre abattu et coupé et un bucheron portant sa charge ; et cela fait un charmant tableau.

La *Péniche* de M. Daubigny (723) est quelque chose de fantastique ; c'est un fantôme de barque glissant sans bruit sur une rivière étrange. Il y a de la poésie. — La composition et l'agencement des lignes des *Bords de la rivière d'Oulin* (725) sont charmants. Avec une exécution plus ferme ce serait un très joli ouvrage. Le talent de M. d'Aubigny est varié et annonce beaucoup d'avenir. Je voudrais pouvoir m'arrêter sur bien d'autres ouvrages : M. Armand Leleux, par exemple, presque Boucher, presque Wateau, MM. Pron, Lavielle, Coignard, etc., m'attirent ; mais l'espace me manque et le temps me presse. Un moment encore cependant.

Je ne puis passer sous silence la vue du *Pont du Gard* (1768) de M. Lanoue, peinture où je trouve réunis un bon style et le sentiment vrai de la nature. M. Lanoue y arrive après être passé par les études académiques, plus heureux en cela que la plupart de ses confrères romains, ou, pour mieux dire, plus avisé. A Rome et dans l'école, on traite le paysage comme un bas-relief, et l'on cherche l'épure d'un arbre comme l'on ferait celle d'une colonne corinthienne. On voit que M. Lanoue cherche le mouvement, le soleil radieux et la vie. Il y a plus d'air dans sa *Vue des bords du Gardon* (1767) ; les eaux sont fraîches, les ombres transparentes et le ciel est très lumineux. En marchant toujours dans cette route, avec son talent, M. Lanoue ne peut manquer d'aller loin.

Je vois une étude très remarquable de M. Paul Huet qui vaut bien des tableaux (1568). On y reconnaît la touche d'un maître. Les *Rochers de Carabosco* sont dignes de Salvator. Sa *Lisière de bois* (1570) a un aspect tout vénitien. C'est brossé et enlevé avec une énergie et une audace à la Tintoret.

Le paysage de M. Wagrez (3059) est un drame, et son exécution forte, brutale même, si l'on veut, l'aspect sombre et sauvage de cette contrée veuve de soleil, sont en parfait accord avec la scène qui s'y passe. Un cavalier s'avance au galop enlevant dans ses bras une femme qui lutte en vain contre la violence; sur le second plan, un berger le poursuit, et au fond se montre une troupe de gens armés.

Cette peinture a une grande énergie et sort de la gamme générale, car il est à remarquer que presque tous les paysages que je viens de passer en revue, offrant d'ailleurs une grande diversité de caractères et provenant de talents opposés entre eux, ont cependant un caractère qui leur est commun. Ils portent l'empreinte des douces sensations que la contemplation de la nature heureuse laisse dans les âmes; tous respirent la joie et le bonheur. La mode du paysage terrible est passée. Ce n'est pas que la nature n'ait ses côtés âpres et sévères, une physionomie effrayante parfois, mais c'est là l'exception. La planète, qui n'a pas comme nous érigé en dogme la douleur et l'expiation, étale son luxe et sa beauté toutes les fois que l'homme ne vient pas s'en mêler. La joyeuse fécondité est sa loi naturelle, et la campagne exhale naturellement un parfum de bonheur et d'amour. Nos artistes semblent avoir deviné cela. Nous en avons assez de l'histoire des hommes et des scènes lugubres qui rendent le séjour des villes si triste ; il vaut mieux aller aux champs chercher d'heureux jours, comme dit Béranger. Qu'on le veuille ou non, il faudra bien qu'on songe à déménager des cités. Les paysagistes semblent avoir été chargés par la Providence de nous préparer, eux aussi, à cet événement; ils nous familiarisent et nous réconcilient avec la campagne, demeure naturelle de l'homme ; c'est pour cela, soyez en sûr, qu'il y a tant d'habiles paysagistes aujourd'hui. Le paysage lui-même se fait socialiste; ne riez pas : c'est que le socialisme n'est autre chose que la nature élevée en puissance par la raison, et organisée harmoniquement par la science et l'amour.

III.

Peinture de genre.

NATURE MORTE. — GENRE PROPREMENT DIT. — PEINTURE DE FANTAISIE.

J'ai dit que le paysage exprimait les rapports de l'homme avec la nature ; j'aborde maintenant la deuxième série : rapports de l'homme avec l'homme, qui, nécessairement multiples et divers, donnent lieu à plusieurs subdivisions dans la peinture qui a l'homme pour objet. Il en est deux principales : le *genre* et la peinture d'*histoire*. Celle-ci pourrait être nommée avec plus de raison peinture *passionnelle*, car ce sont les passions organiques de l'humanité qui engendrent les grands événements dont se compose l'histoire, et qui sont en réalité l'éternel sujet de l'art élevé. Le *genre* est une représentation de l'homme individuel ; il recherche avant tout les traits caractéristiques, les mœurs particulières, les habitudes et les costumes des individualités ou des nationalités ; ce qu'il y a de distinctif dans chaque classe et dans chaque époque. Le genre analyse les caractères, et la peinture d'histoire les passions.

Dans un classement régulier, celle-ci formerait le centre de la série *hominale* dont le portrait serait le contre-pivot ; et le genre, subdivisé en deux groupes, le genre proprement dit, comprenant toutes les scènes de la vie familière, et la peinture de *fantaisie* traduisant l'idéal poétique et sensuel, les deux ailes. Cette série se relierait au paysage d'un côté et à la peinture religieuse de l'autre par deux transitions, l'une inférieure : *nature morte*, et l'autre supérieure : *l'allégorie*. C'est par la première de ces deux transitions que je vais com-

mencer ma nouvelle journée; puis viendront les scènes rustiques; de là, je passerai aux scènes de la vie bourgeoise et civile; et je terminerai par la peinture de fantaisie. D'allégories, on n'en fait plus.

La peinture de nature *morte* parle aux yeux et nullement à l'imagination ou au sentiment. Les qualités qu'elle exige sont donc surtout matérielles et presque exclusivement d'exécution, sans laquelle les tableaux appartenant à ce genre n'auraient aucun intérêt, car jamais l'émotion et la poésie n'y viennent séduire le jugement du spectateur ou inspirer la main de l'artiste. Mais c'est aussi cette absence de sentiment qui fait que la plupart du temps ces sortes de peintures tombent dans la sécheresse et restent froides de couleur; il semble que l'on y suppose tous les objets sous un angle lumineux de 45 degrés comme font les architectes. Et pourquoi donc renoncer à la couleur qui est à la forme ce que la passion est à l'idée, au clair obscur qui est la mise en scène de la nature? Sans cette sauce le poisson est souvent bien fade.

La nature morte (2702) de M. Ph. Rousseau est très remarquablement exécuté dans toutes ses parties; mais il y manque quelque chose pour que ce soit un tableau. *Les petits oiseaux* (2699) est une simple étude, d'une exécution tout à fait précieuse, beaucoup plus complète dans ce qu'elle est. Malgré le fini de l'exécution, ses fruits (2700) ne peuvent m'intéresser. Ceux de M. Ziem (3138) leur font du tort. Ils sont moins étudiés et moins *rendus*, mais ils *rendent* mieux la nature, grâce à la magie du clair obscur et à la vigueur du coloris qui fait de cette toile un tableau, tandis que presque toutes les natures mortes ressemblent plus ou moins à des pièces d'histoire naturelle. Sans couleur point de vie. Comparez les deux toiles de M. Charles Béranger et celles de M. Couder. Personne n'exécute avec plus de finesse et d'exactitude que ce dernier (*roses trémières*, 655; *Intérieur de cuisine*, 656), et cependant les deux petites toiles de M. Béranger l'emportent de beaucoup sur les siennes, parce que ce sont de vrais tableaux. La liberté des fonds, harmonieux et habilement sacrifiés, fait ressortir les animaux très grassement exécutés; tout est calculé pour l'effet surtout dans celle où il y a un faisan. M. Bonvin a deux natures mortes que l'on pourrait appeler *natures vivantes*, bien qu'il ne s'agisse ici que d'une *bouilloire* et d'un *chandelier de bois* (298, 297); mais jamais bouilloire et chandelier n'ont plus réellement existé. La nuit du sabbat, quand les sorciers font danser dans la cuisine les casserolles et les pots, je suis sûr que ces deux personnages-ci seraient appelés à la danse par tous leurs confrères, et je

crois, ma foi, qu'ils y viendraient. On ne me prouvera jamais que ceci soit de la peinture ; elle a beau être bien faite, qui s'y laisse prendre? Cette mèche, durcie à sa base par le suif qui s'y est figé, et a coulé sur le pied du chandelier où il est resté avec cette demi transparence savonneuse que vous savez, appartiennent à une véritable chandelle. Cette allumette est une allumette, et cette bouilloire une bouilloire. Si vous voulez voir de la peinture, regardez la *nature morte* de M. Villain (3069). C'est plus brillant que nature; ici l'on retrouve l'œuvre d'art. La timballe d'argent et les fruits sont amusants au possible, et tout cela est fait avec une chaleur qui fait plaisir. La manière de M. Vetter (3033) est moins brillante, mais très harmonieuse et très solide. J'espère que la Belgique saura apprécier le talent réel de M. Robie. Ce serait une honte pour elle de laisser peintre d'ornements un artiste aussi distingué. Ses *raisins* (2649) sont très remarquablement exécutés quoique trop durs de ton et trop dénués d'effet ; et les grappes flétries, dont un oiseau vient furtivement becqueter quelques grains tombés à terre, sont surtout bien traitées. Il y a bien d'autres tableaux que je pourrais citer, mais il faut que je passe aux natures vivantes, je veux dire aux animaux qui n'ont pas trouvé place au paragraphe du paysage. Deux mots suffiront.

Je citerai d'abord l'*Étable* (1954) de M. A. Leleux, très bonne de facture et très spirituellement touchée. Dans la *Part à deux*, de M. Ph. Rousseau (2701), composition très simple et très bien assise, les types du chien allongeant le nez vers cet os de poulet si convoité, et du chat refrognant le sien, sont supérieurement observés. C'est une fable de La Fontaine, et dans ces deux animaux que d'hommes l'on peut reconnaître! Maintenant abordons le genre.

Jusqu'à sa barricade qui est une véritable page d'histoire. M. Meissonier n'était jamais sorti du cercle de la vie bourgeoise. Il affectionne surtout l'époque où vivaient nos grand'-mères, et en cela il fait très sagement. Pour dessiner un objet, il faut se placer à une certaine distance ; et à la distance d'une génération, le passé est encore assez nous pour que nous le comprenions, et il n'est plus assez nous pour que nous soyons partiaux. Le temps de nos grand'mères leur a survécu dans leurs récits ; leurs robes à ramages sont encore toutes fraîches, et partout nous trouvons des traces vivantes de cette société qui vient de finir. Pour nos enfants, cette époque sera de l'histoire, pour nous, elle est presqu'un souvenir. M. Meissonnier est donc dans les conditions de l'art vrai : il ne puise pas son inspiration dans le passé, mais bien dans le pré-

sent, car notre vie remonte jusqu'à ceux qui ont pris soin de notre enfance, et se continue dans nos enfants à qui nous rendons l'amour que nous avions reçu.

Le *Dimanche* (2169) est une admirable scène de mœurs. Jamais la mimique familière n'a été mieux rendue. Physionomie et geste se correspondent parfaitement dans chaque personnage; l'action des groupes se relie très bien aux actions individuelles, et la composition semble n'être que la résultante naturelle des caractères, la somme totale des actions. Un joueur en veste jaune, sur le premier plan, jette son palet; trois joueurs autour du tonneau suivent le coup. Ces figures sont achevées de tout point. Il y a bien un quatrième spectateur qui, par ses jambes, semble appartenir au même groupe, mais sa main, appuyée contre l'arbre qui soutient la treille, le met au second plan. Sous cette treille, il y a deux groupes, l'un, placé au milieu, suit le jeu, l'autre, un peu plus à gauche, sans se laisser distraire par tout ce mouvement, boit et cause, tout à son affaire. Là bas, au fond, d'autres joueurs. Sous une tonnelle, à droite, mais plus près de nous, une petite *société*: deux messieurs et une dame qui interpellent une servante, laquelle, pour les écouter, interrompt son travail, et reste les deux mains appuyées sur la table qu'elle était en train de nettoyer. Une autre table inoccupée avec quatre verres et un broc; c'est celle où buvaient nos joueurs; leurs habits sont encore sur les bancs. Sur le premier plan, un chien endormi, à gauche, un coq et ses poules. Voilà toute la scène. Mais comme elle est rendue ! Rien de trouble, rien de douteux; cela se comprend du premier coup. Les types individuels sont aussi fouillés que le modelé si fin, si profond; sont aussi nets que le dessin, juste et correct au moral comme au physique. Devant ce tableau, plus d'un peintre peut étudier jusqu'où le fini de l'exécution peut aller et où il doit s'arrêter.

A la première vue, ce tableau manque de masse et de solidité. L'ombre projetée par les treilles, partout criblée de lumières que le feuillage tamise, papillotte plus que de raison, et ce même parti pris se fait sentir dans le feuillé de l'arbre et jusque dans le ciel un peu trop échantillonné; mais l'œil s'y fait. Cependant quelques parties plus tranquilles semblent prouver que ce beau tableau eût gagné en puissance, si M. Meissonier ne s'était pas laissé séduire par l'attrait de la difficulté vaincue,

Le *Peintre montrant ses dessins* (2172) est, au contraire, d'un effet très puissant. Tout se modèle avec énergie, largement et toujours dans la masse. M. Meissonier n'a rien fait de mieux étudié et de plus homogène. Il est impossible d'être plus et

mieux attentif que cet amateur que vous voyez se caresser le menton de sa main gauche ; et le peintre en habit noir, comme il est bien chez lui et fait bien valoir ses œuvres ! On devine toute une conversation entre ces deux hommes amoureux de l'art. Les toiles ébauchées du fond ont bien le ton roussâtre de l'époque ; et le portrait de l'auteur que lui-même y accrocha de ses propres mains est pour le possesseur de cette toile une précieuse signature.

Le *Joueur de luth* est un vrai bijou, même après ces deux tableaux importants.

M. Meissonier a fait école. S'il n'a pas de rival, il a des compagnons ou des frères remplis de talent et non sans originalité. Le *Ciseleur*, de M. Fauvelet (1048), aussi fin, et plus suave qu'un Meisssonier, bien que moins énergique et moins fouillé, est une délicieuse peinture pleine de *morbidezza*. La *Femme lisant une lettre* (1730) de M. Lafon, est d'une harmonie de ton des plus délicates et des plus riches. L'arrangement de la figure et des accessoires et la combinaison du clair-obscur, très simples d'ailleurs, sont fort habiles. Cette nuque, cette joue ont une lumière charmante ; c'est fin et gracieux, et il y a comme une fleur de pêche là-dessus. Les deux toiles de M. Béranger (174-175), bien étudiées, bien faites, seraient partout fort goûtées. Celles de M. Billotte se distinguent par une grande simplicité de manière (246, 247). M. Guillemin mérite d'être mentionné pour *Une heure de liberté* (1495). Le *Vrai bonheur* (991), de M. Elmerick, le peintre fumant sa pipe et jouissant de sa peinture, spirituellement mise hors de la toile, est plein de naturel et d'*humour*. Je lui donnerais pour pendant *Un verre de trop* de M. Villain, (3064), esquisse aussi vive de ton et de facture que celle-là est tranquille. Le brave homme a coulé dans son fauteuil : chapeau, verre, il a tout perdu, même la tête, et n'en est que plus heureux. Dieu protége les ivrognes.

Le *Concert* de M. Boissard (277) est une hardiesse. Un tableau de genre, un Watteau grand comme nature! Le succès a couronné l'audace du peintre. Cette facture large ne messied nullement à ce sujet poudré et rococo. L'harmonie est pleine, la couleur riche et l'arrangement fort bon. Ce qu'il peut manquer de finesse et de rendu à cette peinture est compensé par un certain entrain plein de *maestria*.

Le talent de M. Penguilly a une physionomie tout à fait à part dans notre école. Sa peinture a quelque chose de la naïveté flamande et de la soigneuse sécheresse allemande. Elle est d'une grande finesse, dénote une très grande observation, et reste fort conventionnelle d'aspect. C'est la nature vue par

le gros bout d'une lorgnette de spectacle dont la lentille serait en verres de couleur. Avec cela il y a un mérite incontestable. Parmi les onze tableaux qu'il a envoyés, je citerai le *Cabaret breton* (2389) et le *Dimanche avant Vêpres* (2388), délicieux de caractère, d'originalité et de nouveauté.

M. Chaplin qui vient de se révéler comme portraitiste, a deux gentils tableaux de genre. L'intérieur (Basse-Auvergne) (524) est d'un joli ton, mais ses *Pâtres des Cevennes* (523) me semblent plus enlevés.

L'*intérieur d'une boulangerie à Paris*, de M. Fontaine (1093), bien mal placé du reste, m'a vivement touché. Une lueur d'aube matinale descend par la fenêtre et lutte avec la flamme qui jette une rapide lumière par la fente qui se trouve entre la porte du four et la muraille. Le garçon boulanger dort de fatigue, pendant que le feu bourdonne là dedans; on se sent froid aux os au milieu de cette grande chambre vide et de ce mélancolique et sombre atelier de travail. C'est tout le contraire devant l'*intérieur d'écurie*, de M. Hervier (1516), si adorable de ton gris, chaud et frais à la fois. L'ânon est du dernier amusant avec sa tranquille débonnaireté; et toutes ces poules, celles qui sont en prison et sortent le cou de leur galère, et celles qui grattent pour trouver quelque chose, et le soleil qui entre par la porte et vient regarder dans ce fouillis, tout cela donne une vie incroyable à ce petit poème de ferme, peint à ravir. Dans le *coup de collier*, de M. A Giroux (1322), il y a beaucoup d'énergie. Tout fait effort, chevaux et hommes, et jusqu'au ciel qui semble aussi se fâcher. La pierre arrivera.

Les *Bergers*, de M. Jeanron (1627), me paraissent être, malgré l'importance du paysage et l'habileté avec laquelle le port abandonné, plein de vase, et surtout le mouvement de terrains du fond sont faits, un véritable tableau de mœurs. Les deux groupes de bergers, au milieu de leurs troupeaux, ont beaucoup de caractère; et l'aspect général de cette plage veuve d'habitants, et qui semble condamnée à un éternel silence, est mélancolique et sévère. Il est fâcheux que le ciel ne soit pas à beaucoup près aussi bien traité que les fonds.

M. Decamps a élevé le genre à la hauteur d'un art sérieux, et si ses tableaux ne sont pas des tableaux d'histoire, c'est uniquement à cause qu'il ne met pas les passions en mouvement. Observateur profond et sagace, il ne laisse rien échapper de ce qu'il y a de caractéristique dans les costumes et dans les habitudes des individus ou des nations; il connait les mœurs des animaux aussi bien que celle des hommes, et personne ne sait mieux que lui saisir chaque chose sous son as-

pect le plus frappant. Ce fut aussi une véritable révolution lorsqu'il nous rapporta l'orient de ses voyages. Ceux qui l'avaient vu le reconnurent, et les autres ne doutèrent pas un instant de la ressemblance du portrait tant il était vivant.

Les *Albanais se reposant sur des ruines* (756) sont encore un beau souvenir de ce temps de production féconde. La silhouette du Palikare s'enlevant sur ce ciel chaud et fin (le mieux réussi de tous ses ciels de cette année) est pleine de grandeur, et sa tête est superbe de caractère et de race. A distance l'effet est plein de mystère et de mélancolie, et celui qui a vu et aimé la Grèce sentira son cœur ému devant cette petite toile : elle a réveillé en moi de bien doux souvenirs. La *Cavalerie turque* (754) est une œuvre plus capitale et plus forte. La composition est saisissante ; les types individuels sont pris sur le fait, et il y a un mouvement, une foule, je dirais presque un bruit étonnant dans ce magnifique dessin, un des plus beaux qui soient sortis de sa main. L'aspect chaud et puissant est en parfaite harmonie avec le sujet. La *Rébecca* (750) est d'une majesté toute orientale et d'une simplicité qui rend admirablement les mœurs d'une race primitive; et l'acropole du second plan si lumineuse et si brillante, et la ligne de montagnes à l'horizon appartiennent à ce que M. Decamps a jamais fait de plus heureux et de plus immédiatement inspiré de la nature. Les figures sévèrement rangées en bas-relief sont toutes belles de cette beauté sobre et austère qui est propre aux orientaux. Ce tableau serait complet si le ciel par sa froideur, ne venait avouer que le souvenir de l'Orient a fait défaut, (il y a longtemps que M. Decamps ne l'a revu, et l'inspiration est comme l'eau : il faut aller puiser souvent à la source si l'on veut l'avoir fraîche, car elle s'attiédit bien vite dans les vases) et si la facture, étonnante d'ailleurs de savoir et d'habileté, ne trahissait une préoccupation du détail trop étroite, une superstition du procédé trop servile. Quand l'empreinte que la nature à laissée en nous commence à s'effacer, l'esprit qui veut retenir le souvenir qui lui échappe s'accroche au procédé, comme un enfant à la robe de sa mère. Dans le *Troupeau de canes* (755) le procédé l'a emporté sur l'impression de la nature et l'a faussée; c'est le pinceau et non pas l'œil qui a guidé la main. Mais les animaux sont admirables : ces trois canards qui s'avancent l'un derrière l'autre avec ce balancement proverbial si amusant, cette poule blanche et ses poussins dans l'ombre, et tout au fond ce coq si fièrement campé sur ses ergots sont des chefs-d'œuvre d'exécution. L'*Intérieur de cour* (754) est, comme tableau, très au-dessus du précédent; dindons et canards y sont merveilleux, et ici l'exécution n'a

rien de conventionnel. La servante portant son pesant seau d'eau, le bras gauche en balancier, est, avec son petit air oriental, très supérieure à la vieille. L'effet d'ombre est d'une finesse magique et d'une grande vérité. Dans ces deux tableaux surtout se fait sentir chez M. Decamps une tendance à l'exactitude géométrique toute nouvelle; la logique prend le dessus sur l'imagination et le rationalisme sur la fantaisie. Bien des gens préfèrent l'ancienne manière de M. Decamps; mais a-t-on bien le droit de dire à un grand poète : Tu n'écriras point en prose? Or, la prose de M. Decamps est très bonne, et quelle que soit l'opinion que l'on ait sur sa peinture d'autrefois, on ne peut nier, en voyant celle d'à présent, que l'on n'ait affaire à un maître qui n'a été surpassé ni même égalé par aucun de ses imitateurs.

Si, d'ailleurs, son procédé semble avoir un peu vieilli et a perdu de son charme, ses tableaux sont souvent plus fortement pensés. Dans la Rébecca, il s'élève à la dignité extérieure de l'histoire, et de pareils tableaux en mériteraient le nom, s'ils représentaient autre chose qu'une scène de mœurs et de caractère, si la passion humaine y était mise en action. Ils peuvent encore moins être classés dans la peinture religieuse, leur réalité même y met obstacle, car la religion n'est plus qu'une philosophie lorsqu'on la fait descendre des hauteurs du dogme au fond des réalités humaines. En rendant leur couleur locale aux deux Testaments, vous leur enlevez leur signification humaine, et l'Histoire-Sainte devient l'histoire d'un petit peuple et n'est plus celle du monde. Le Christ bédouin nous est, après tout, plus inintelligible que le Christ greco-romain de la tradition ecclésiastique. Lorsque Rembrandt traduisait l'évangile en Hollandais, il faisait du moins une œuvre nationale. Il ne dénaturait point la foi par le raisonnement; mais il la faisait entrer dans les âmes par le sentiment, rapprochant les temps, effaçant les différences d'époque et de civilisation. Pour la seconde fois le Christ redevenait homme, et le peuple voyait son sauveur. Dans la Famille du menuisier l'idée religieuse est vivante, parce qu'elle se trouve incarnée dans une forme moderne et comme en nous-mêmes. Les Saintes familles de Decamps, semi-orientales, semi-poussinesques, ne sont que des scènes pittoresques sans aucune signification religieuse. Aussi les passerai-je sous silence.

A côté de M. Decamps s'est formé toute une école d'orientalistes. M. *Th. Frère* est l'un des plus distingués, et la rue *Combe* (1161) un de ses meilleurs tableaux. Ceux de M. *Hédouin* sont moins bien faits, mais plus enlevés, plus spirituels;

ce sont souvent de charmantes ébauches, entre Delacroix et Decamps; ceci n'est pas une critique. *La place aux grains* (1490) est d'une couleur étincelante, pleine de lumière et très réussie. C'est une des plus agréables *turqueries* du salon. Dans les *Femmes à la fontaine* (1489), la partie des ombres est surtout bien traitée. M. Fromentin a envoyé onze toiles; toutes ont du mérite, mais trop d'uniformité de manière. Je citerai cependant le *Marabout dans l'oasis* (1489) et le *Douar* sédentaire qui se distinguent, l'un, par un parti de lumière plus franc, et l'autre, par un effet d'ombre plus puissant que dans tous les autres. Le *Poulailler* de M. Laffite (1726) est aussi charmant qu'un beau Decamps; c'est plus fin, si ce n'est aussi fort, et il n'y a pas le moindre maniérisme.

L'*École* de M. Bonvin (292) est un remarquable tableau, en dehors de la manière française actuelle, et qui doit être mentionné à part. La religieuse qui tient la classe est d'un ton et d'une naïveté pleins de charme, et les trois petites filles du premier plan sont nature au possible. La composition est un peu vide et froide, mais bien dans le sujet; et l'harmonie de l'ensemble, très forte et très simple, rachète amplement ce défaut.

Avec M. Decamps, nous nous sommes éloignés de la France. Avant d'y rentrer, arrêtons-nous un moment en Italie et un moment en Espagne.

Personne ne connaît Venise comme M. Joyant. La *Salute* (1671) prouve qu'il en sait tous les palais sur le bout du doigt; et depuis Canaletto jusqu'à Bonnington, on n'a jamais mieux rendu ces *fabriques*. Ce n'est point de la fantaisie, ce n'est point la Venise du *premier jour*, un rêve dont on n'est pas encore réveillé, qui vous éblouit de lumière au point que l'on n'y voit plus rien, la Venise des aquarellistes anglais, c'est celle de la vérité; et si le ciel avait un peu plus de transparence, si les eaux avaient un peu plus de mouvement, cette vérité serait complète. C'est une peinture saine et forte qui gagne beaucoup à être étudiée.

La *Vue de Florence*, de M. Leconte (1852), est un joli souvenir de cette charmante ville, la fleur la plus parfumée de l'Italie. On voit que c'est fait avec amour; c'est le premier filon d'une mine très riche à exploiter.

Je ne sais pas si la *Course de taureaux*, de M. Dehodencq (766), rend bien l'Espagne; mais je le crois volontiers, tant il y a de caractère. Je doute cependant que les terrains aient dans ce pays-là moins de valeur que le ciel; cela fait chavirer le tableau et fait porter les figures du premier plan sur le vide. Ces figures manquent de valeur ainsi que les

ombres portées qui les accompagnent, et en donnent trop à celles du second beaucoup plus heureusement exécutées. Les fabriques du fond et les personnages qui les couvrent sont d'une franchise et d'une vigueur de pinceau rare; et il y a beaucoup de mouvement et d'allure dans toute cette partie. Le taureau me semble étrusque et rappelle le bronze, mais la ligne est belle. Somme toute, ce tableau bizarre a de grandes qualités et donne de grandes espérances pour l'avenir de M. Dehodencq.

M. Courbet s'est fait une place dans l'école actuelle française à la manière d'un boulet de canon qui vient se loger dans un mur. Son arrivée a fait du bruit, sa présence soulève bien des clameurs; mais M. Courbet n'est pas seulement un peintre de talent, il est encore l'expression franche et nette d'un ordre d'idées qui n'avaient pas été exprimées et devaient l'être : le peuple, entré dans la politique, veut aussi entrer dans l'art. L'œuvre capitale de M. Courbet a une signification toute historique, et ceux qui s'étonnent ou s'irritent qu'on ait pu traiter un pareil sujet *de grandeur naturelle* n'en ont ni pénétré le sens, ni compris la valeur; mais ce n'est pas ici le lieu d'expliquer cela; je dirai ailleurs pourquoi *l'Enterrement à Ornus* doit être considéré comme un tableau d'histoire. Ici un mot me suffira : il appartient à cette catégorie au même titre que la Ronde de nuit de Rembrandt, dont on ne fera jamais un tableau de genre, et peut-être même avec plus de raison, le talent mis à part, bien entendu : il ne s'agit ici que de la nature du sujet.

Les deux autres tableaux de M. Courbet (662, 663) appartiennent au genre évidemment, si la définition que j'en ai donnée est juste. Les *Paysans de Flagey revenant de la foire* seraient plus généralement goûtés si la rude et large façon de peindre de M. Courbet, trop forte et passionnée peut-être pour un sujet où il n'y a point de passion, ne rendait la forme plus triviale en apparence qu'elle ne l'est en réalité. Cette rudesse empêche de remarquer la justesse d'observation dont il fait preuve, et la bonhomie toute paysanne et toute gauloise qu'elle cache sous son écorce. Je crois voir un géant, quelque Gargantua qui veut jouer avec un petit enfant, et qui, habitué à ne manier que des choses colossales, fait mal à ce pauvre petit corps en pensant le caresser. Cela manque un peu de politesse de forme et de cette adresse de main qu'ont presque tous les gens sans force; mais c'est bon. Les deux personnages principaux sont fort bien trouvés; le plus âgé, raide et grave, planté comme un pieu sur son cheval, écoute les dires joyeux de son

compagnon avec la dignité d'un supérieur qui a la condescendance de permettre à son valet de l'amuser un moment ; celui-ci y tâche de son mieux et fait le plaisant, en se maniérant sur sa selle. L'ouvrier en casquette, dont on ne voit que la partie supérieure du corps par dessus les bœufs, a bien l'air de quelque serrurier de campagne revenant de l'ouvrage. Et quant au bonhomme en habit vert qui, sa pipe à la bouche, retenant d'une main un *bidon* qu'il a sur le dos et de l'autre serrant son riflard monstrueux et tirant la corde à laquelle est attaché son cochon, conduit l'indocile animal à son nouveau logis, c'est un type excellent : quelque bourgeois de village; un travailleur, serait moins embarrassé et moins endimanché. Les deux femmes ont beaucoup de naturel, mais sont un peu trop terreuses de chair. Il y a quelques parties d'un modelé lâché ; les animaux, solidement et largement peints, manquent d'étude, et le paysage n'a pas d'effet précis. Il y a des duretés de ton, et bien que chaque partie soit d'une couleur forte, l'ensemble n'a ni grande harmonie ni clair-obscur. Cela manque de charme surtout, et c'est bien loin de la puissante et sombre unité de ton de l'Enterrement à Ornus.

Les Casseurs de pierre en offrent davantage. Cette peinture est étrange d'aspect, mais forte et entière, et très supérieure à la précédente. L'on sent bien, quelle que soit l'opinion qu'on ait sur l'œuvre, qu'il faut reconnaître le mérite de l'artiste. C'est un naturalisme impitoyable, mais qui n'a rien de vulgaire, car dans le choix du sujet, comme dans la façon de peindre, il y a de la rusticité, mais rien de bas ; et si les types semblent, à force d'accent, friser parfois la caricature, ils demeurent toujours puissants, et dans aucun coin de l'œuvre vous ne verrez la moindre mesquinerie : ces haillons ont beaucoup d'ampleur. La tête du vieux cantonnier, le geste sec, régulier, mécanique de ce bras devenu ressort à casser tant de pierres à la minute; l'attitude entière et le port de ce vieux corps bronzé à la fatigue sont d'une haute observation et rendus avec un art peu commun. Le mouvement du jeune homme est aussi fort bon; sa nuque et le derrière de sa tête est un morceau de maître, et cette jeune chair encore fraîche et robuste (le travail a développé ce corps et ne l'a pas encore flétri par son excès) que l'on voit par un trou de la chemise, vous montre une belle nature sous ces habits déchirés. Le parti pris est bizarre, et cette peinture a comme une saveur âpre, mais saine, qui doit sembler désagréable à des palais énervés. Cela vous a un goût de pain bis salé tout à fait rustique. Ces deux tableaux, quoique très incomplets,

donneraient de très grandes espérances, si l'*Enterrement à Ornus* ne prouvait surabondamment que M. Courbet est un maître dans la jeune école. Il voit le peuple de près et le voit largement : il est appelé à devenir un peintre populaire.

M. Antigna vogue dans les mêmes eaux avec son sentiment personnel. La composition des *Enfants dans les blés* (41) est une fraîche idée joyeusement rendue, éclose comme un bluet au milieu des champs. Couleur et facture sont également vigoureuses et bien meilleures que dans ses autres tableaux de l'année. Point de ces tons roux et chocolat qu'il semble affectionner, et qui alourdissent sa peinture ; point de cette manière filandreuse de traiter les étoffes qui rappelle le procédé sale et pauvre de Greuze dans quelques-uns de ses grands tableaux. Les ombres solides (excepté dans la manche droite de l'enfant qui porte les pieds) sans être lourdes, enlèvent très-heureusement le groupe sur le ciel chaud et lumineux et presque titianesque. Le dessin est ferme et le modelé vrai sans aucun subterfuge. L'enfant porté en triomphe, couronné de fleurs, rit d'un rire si franc, si délicieux, que cela vous gagne ; la petite fille est charmante d'allure et d'espièglerie coquette et naïve ; les autres enfants sont à l'unisson. — Ah ! que voilà bien l'insouciance et la gaîté de cet âge ! — Profitez de vos jeunes années, enfants ! — Ceux-ci, fous de joie et rayonnants de santé, iront peut-être l'hiver prochain ramasser du bois mort dans la forêt pour se chauffer.— Mais ils n'y songent pas. L'insouciance est le plus beau des droits du sauvage et de l'enfant. Lorsque le froid viendra et la neige, ils souffleront dans leurs doigts comme leurs petits camarades de l'*Hiver* (42). Ici c'est la souffrance comme là c'était le plaisir et la joie. L'aînée des petites filles travaille toujours : elle a du cœur ; mais la *petiote* s'arrête et souffle dans ses mains pour les réchauffer : le vent qui passe sur la neige est si glacé ! Elle grelotte sous ses pauvres vêtements de bure, couverts de blancs flocons. Les têtes, celle de la plus jeune surtout, sont bien modelées et d'une excellente expression ; et la composition de ces deux figures rend le sujet d'une façon très vive. Mais le ton conventionnel dont j'ai parlé, et qui domine ici, n'étant pas en rapport avec lui, fait tort à l'effet général. Toutes les fois que l'on se sert de recettes, et qu'on se laisse dominer par le procédé au lieu de le mouler sur sa pensée, cette pensée se trouve trahie.—La *Jeune Fille abandonnée* (46) est pleine de naturel et est vraiment touchante. Comme elle a pleuré, la pauvre enfant ! Maintenant elle se repose de son chagrin dans une stupeur muette, où elle reste comme insensible. — M. Antigna a la fibre populaire.

M. François Millet est plus idéaliste. Entre ses mains la réalité s'anime et prend une voix qui va jusqu'à l'âme. Ce n'est pas un historien, ce n'est pas un chroniqueur, c'est un poète. Dans ses deux remarquables tableaux, je trouve, sous une forme plus rude sans doute, quelque chose de l'esprit qui a inspiré notre admirable George Sand dans ces pages vivantes qu'elle arrache pour nous au livre de la nature. Cette pauvre fille *maigriote* (*Botteleurs* — 2,222), qui râtelle, avec une si triste résignation depuis le grand matin, a je ne sais quoi de touchant qui rappelle la sublime Claudie qu'elle vient de donner aux bons cœurs. — Ah! c'est une belle œuvre et une bonne action. — La facture de M. Millet est singulière, mais son résultat est fort.

Voyez comme ces deux hommes abattent de l'ouvrage! Ils semblent connaître aussi eux la chanson du vieux Remy :

« A la sueur de ton visage,
» Tu porteras ton mauvais sort. »

Voici, à gauche, ce qu'ils ont fait hier, déjà fané par le soleil; le tas d'aujourd'hui commence à monter. En vérité, c'est une rude lutte avec la peine. Au fond d'autres figures travaillant aussi : l'atmosphère épaisse nous empêche de les bien distinguer. Il y a une poussière de foin étouffante et un *scirocco* écrasant sur toute cette scène, et le ciel lourd et mélancolique *sue* le travail. En ces trois figures se trouve résumée la légende du travailleur, triste légende, croyez-le bien. La campagne est belle, mais le travail est répugnant. Regardez plutôt ce *semeur* (2,221), semant dans l'ombre sur le tard. Il va à pas de géant pour finir sa tâche; la nuit arrive et il y a tant d'ouvrage à faire encore. Il a pris les devants sur les bœufs qui hersent là-bas, sur la croupe de la colline, aux derniers rayons du soleil, et il avance toujours d'un pas ferme, mécanique, avec un geste nerveux, régulier et fort comme le mouvement d'un balancier, son vieux chapeau sur les yeux, — qu'a-t-il besoin d'y voir? — seul avec ses pensées. Sur ses traits assombris, autour de sa bouche entr'ouverte, il y a quelque chose de douloureux et d'amer. — Va, sème, pauvre laboureur, jette à pleines mains le froment à la terre! La terre est féconde, elle produira; mais l'année prochaine, comme celle-ci, tu seras pauvre et tu travailleras à la sueur de ton front, car les hommes ont si bien fait que le travail est une malédiction, — le travail qui sera le seul véritable plaisir des êtres intelligents dans la société régénérée. — Le geste a une énergie toute michelangesque, et le ton une puissance étran-

ge. Sous cette écorce grossière, la proportion des membres est très élancée, le mouvement très net ; un rien de plus et ce serait violent et faux ; c'est une construction florentine. Le chapeau le coiffe aussi bien qu'un casque. Voyez la main qui jette les semailles ; avec quel sentiment de la forme elle est articulée. — Ce tableau me paraît être l'œuvre de genre la plus élevée d'inspiration qui soit passée sous mes yeux, dans ce salon, et à tel point, qu'elle me semble toucher à l'histoire. C'est le *Démos* moderne. Ce vol noirâtre d'oiseaux s'abattant sur le sillon ensemencé pour faire la guerre au grain non encore recouvert, raconte un des épisodes de la lutte de l'homme contre la nature, et complète l'impression profondément mélancolique de cette toile. — Ce n'est qu'une ébauche, dit-on. — J'y consens ; mais je défie qu'on y puisse rien ajouter.

M. Hébert cherche moins la vérité que la poésie. Il tourne la réalité et la retourne jusqu'à ce qu'il en ait trouvé le côté charmant, la grâce, plus belle encore que la beauté, a dit un grand poète. Il en a le sentiment profond et en donne l'empreinte à tout ce qui passe par ses mains. Une gracieuse mélancolie se reflète sur toutes ses œuvres, et lui fait comme un style particulier. Dans la *Malaria* (1486), l'idéalisme et le sentiment de la forme se fondent dans un accord plein de douceur, et l'on voit dans cette manière l'expression calme, et forte, d'une passion ardente, mais concentrée. Quoiqu'il n'y ait ni violence ni effort dans cette peinture, elle est plus creusée qu'il ne semble, et elle fait une impression profonde dont on ne se débarrasse plus. La composition est très simple: toute une famille dans un bateau qui glisse sans bruit au courant d'une rivière profondément encaissée entre deux berges. Une vieille femme tenant un enfant tout nu sur ses genoux est assise à babord ; entre la mère du *bambino* et le frère de cette dernière, tous deux portent sur leurs traits amaigris la trace funeste de la *Malaria*. La jeune femme, ses grands yeux baissés et desquels tombe un regard humide et velouté d'une tristesse indicible, semble frissonner sous son épais manteau ; et le jeune homme a l'œil singulièrement dilaté. De ce côté-ci de la barque, nous tournant le dos, une belle blonde jeune fille offre un contraste frappant avec les autres ; à cette nuque polie et pleine, on voit bien que celle-ci a bravé la maladie. Le père de famille, appuyé sur sa perche à croc, dans une attitude toute romaine, surveille la navigation, debout, à l'avant de la barque. Le modelé et le dessin de ces figures sont fermes, corrects et d'une grande suavité ; l'œil caresse chaque forme, qui se modèle par la teinte locale sans noir et sans

crudités. Le paysage, les eaux et le ciel sont traités avec un goût remarquable, et l'harmonie du tableau est suivie dans toutes ses parties. Ce n'est point là l'Italie de tout le monde, mais c'est l'Italie de M. Hébert, une douce image qui vaut qu'on le remercie.

Il y a beaucoup de passion dans la *Sapho* de M. Chassériau (535). Cette pause affaissée, cette main qui se cramponne au rocher indiquent que la lutte est à son terme. Le vent la tire par son manteau, et la mer tout là-bas lui dit : viens; elle va recouvrir bientôt ses douleurs. Mais la *Femme du pêcheur* (537) lui est très supérieure de forme, de couleur et d'exécution. C'est de l'art grec vivant; c'est la réalité en unité parfaite avec l'idéal; il y a l'élégance d'une grecque et la tendresse d'une mère; ce petit tableau est pur et noble comme un camée antique.

C'est parce que nous avons la véritable religion de l'amour que nous comprenons, nous autres phalanstériens, tout ce qu'il y a de profondément humain et de saint dans la volupté, mais nous ne la confondons pas avec la débauche : confusion digne de la morale civilisée. Mes lecteurs comprendront pourquoi je passe sous silence le lupanar grec de M. Gérome et la turpitude de M. Biard, inscrits dans le livret sous les titres d'*Intérieur grec* et de *Fleuve*.

M. Gendron est un peu grec par la forme, un peu allemand par la pensée, avec quelque chose du goût florentin primitif et de l'esprit français moderne. Son dessin n'est ni très sévère ni très savant, mais il a un tel sentiment d'élégance qu'on n'en demande pas davantage. Son modelé est peu creusé et sa couleur indécise; mais tout cela va bien ensemble. Dans ses compositions, toujours liées et coulantes, je trouve quelque chose de la *mélodie linéale* des grecs. Tous les motifs en sont élégants et une certaine maladresse d'exécution soigneuse et négligente à la fois, loin de nuire à la pensée, en fait ressortir le naturel heureux et lui donne un charme de plus.

Pendant que je regardais la *Frise peinte pour Sèvres* (1247), j'entendis une jeune fille qui disait à côté de moi : Vois donc cette guirlande de femmes de fleurs. Ces mots rendent très bien la chose. Chaque figure est une fleur en effet, et se trouve suffisamment caractérisée par la couronne qu'elle porte sur sa tête et la couleur de sa draperie, et tous ces corps sont enlacés et comme tressés en une seule guirlande. La couleur blonde des chairs, tout à fait idéale, est dans un excellent rapport avec le fond blanc qui représente ici de la porcelaine. — Mais pourquoi y a-t-il une expression de mélancolie et presque de douleur sur tous ces visages? Que veut dire le triste baiser que

celle-ci dépose sur le front de celle-là qui se penche en arrière pour le recevoir, les yeux baissés, comme si elle craignait de rencontrer son regard, tandis qu'elle semble vouloir retirer la main qu'elle avait abandonnée à l'une de ses compagne qui s'efforce de l'entraîner malgré elle? — Est-ce un adieu? — En voici une autre qui fait un geste de désespoir ; plus loin, une autre qui semble s'être endormie dans la mort. Quelques-unes sourient bien, mais leur sourire est plein de larmes. — Ce sont les fleurs qui dansent leur ronde de mort. Elles savent qu'elles n'ont qu'un seul jour à vivre, et qu'elles mourront avant le soir pour ne plus revivre jamais.

Les *Néréides* sont un véritable tableau d'une exécution plus serrée. L'idée première et la composition en sont également originales. Sur le sommet d'un rocher s'élevant au milieu de la mer des fantômes se dressent et regardent au loin. Deux néréides flottent endormies sur les eaux ; l'une se laisse emporter par elles comme une plante aquatique, et l'autre retombe mollement avec une vague qui vient de se briser. Un oiseau de mer rase les flots devant elle, et la lune baise et caresse ces beaux corps immortels, et joue amoureusement sur les vagues dont il sort comme une plainte harmonieuse, comme un hymne d'amour. Ceci n'est pas de la mythologie, c'est l'expression poétique d'une impression naturelle ; mais c'est ainsi que la mythologie prend naissance. Un artiste trouve une forme qui donne un corps aux idées vagues, aux impressions sans nom de tous, et cette forme devient un symbole.

M. Picou est proche parent de M. Gendron ; il peint avec plus d'adresse, mais il a peut-être moins de naïveté que celui-ci, qui a quelques gouttes de sang hellénique dans ses veines, tandis qu'il est, lui, moderne de forme et de sentiment. Son tableau du grand salon carré, qu'il faut appeler, je crois, malgré le numérotage du livret, l'*Esprit des nuits*, est une perle. Une blonde jeune fille est assise au bord d'une fontaine, et un sylphe sortant du milieu des roseaux murmure à son oreille quelque charme d'amour : souriante, elle écoute. Son attitude est pleine de grâce et de naturel ; de sa main droite elle se tient à son genou gauche et se laisse aller en arrière en relevant un peu la tête pour mieux tendre l'oreille, et son autre main portée à sa joue semble vouloir protéger la mystérieuse confidence.—Heureux le mortel qui en est le sujet !— Le fond très sourd, d'une excellente valeur, et sur lequel se détachent très bien les deux figures réunies, est formé par un massif d'arbres à travers les branches desquels on aperçoit quelques lueurs d'un ciel bleu et vaporeux, un ciel de nuit.

L'effet général est plein de mystère : c'est le rêve frais d'un poëte jeune de cœur.

Que dirai-je de M. Diaz? Tout le monde sait que sa palette est magique et que tout ce qui sort de son pinceau est délicieux de ton et d'harmonie; quel qu'en soit le sujet, il ne compte pas pour grand'chose. J'ai essayé de définir son talent à l'article du paysage. Il me suffira de dire maintenant que tous ses tableaux sont de charmants bouquets de fleurs avec lesquels chacun voudrait pouvoir égayer sa demeure, mais qu'il est impossible d'analyser. M. Diaz est fantaisiste par la couleur, comme d'autres le sont par la forme, et nul ne peut rivaliser avec lui pour la suavité et le charme des tons.

Je crois que c'est ici qu'il faut placer M. Vidal. Il y a quatre portraits et deux sujets. Tout cela est de la fantaisie charmante, mignonne, coquette et pomponnée. Portrait d'après nature ou dessin de caprice, ce m'est tout un. Toutes ces petites têtes ont des airs mignards si adorables et ces femmes se manièrent si gentiment, que les gens graves eux-mêmes se surprennent à se laisser complaisamment enchanter. C'est une habileté d'exécution sans pareille. Il est impossible de mieux dire d'agréables petits riens.

Nous voici arrivés au terme de cette journée; mais avant d'aborder la peinture d'histoire, il faut nous arrêter au portrait.

IV.

Portrait.

Le portrait est une des parties les plus difficiles de l'art et les plus faiblement traitées de nos jours. Mais qu'est-ce avant tout qu'un portrait? Pour le plus grand nombre c'est une tête bien peinte et bien dessinée d'après nature. Or, une tête bien peinte et bien dessinée peut n'être qu'un mauvais portrait. Il faut de plus la ressemblance, dira-t-on. Entendons-nous sur ce mot. Il y a la ressemblance matérielle, externe, qui consiste dans l'exactitude de la forme des traits; mais derrière celle-ci il en est une toute interne, celle de l'âme, de l'être passionnel, qu'il n'est donné qu'à bien peu d'artistes, je ne dis pas d'atteindre, mais de soupçonner seulement. C'est cette ressemblance *psychique* que le portraitiste doit reproduire au moyen des formes et des tons. Il ne doit pas se contenter de nous montrer les traits de tel ou de tel homme, il faut qu'il nous en montre le cœur; il faut qu'il oblige ce personnage muet, déguisé sous sa tenue officielle et masqué sous son air emprunté, à se trahir lui-même et à nous dire qui il est. Croit-on qu'on puisse faire le portrait d'un être intelligent en le copiant comme une nature morte?

Pour qu'un peintre fasse un bon portrait, il faut qu'il connaisse à fond son modèle. Les plus beaux que nous aient laissés les maîtres sont ceux qu'ils ont fait de leurs amis ou de gens dans l'intimité desquels ils vivaient. C'est qu'il est impossible de faire le portrait d'un inconnu, et on ne connaît point quelqu'un pour l'avoir vu seulement; et moins le peintre connaît son modèle, et plus il doit être physionomiste. Celui qui n'a pas un regard observateur, un coup d'œil divinatoire pour suppléer à cette connaissance préalable, ne sera jamais qu'un portraitiste médiocre. Il faut encore, pour exceller dans le

portrait, le prendre au sérieux, ainsi que faisaient les grands maîtres qui y mettaient tout leur art et tout leur amour, tandis que nos jeunes gens ne les regardent que comme une corvée, que comme un moyen de gagner assez d'argent pour faire de la peinture *sérieuse*. Il en est bien peu pour qui peindre des portraits ne soit pas un métier.

L'école française moderne a produit moins de bons portraits que de bons tableaux ; c'est que nos peintres ont plus d'habileté que de véritable savoir, et que dans ce cadre étroit, l'œuvre privée de toute mise en scène ne subsiste que par elle-même. Mais, il faut l'avouer, des deux sectes principales qui divisent l'école, c'est encore celle des dessinateurs qui a produit les meilleurs. Et pourtant quelque remarquables que soient ceux que je pourrais citer, et que tout le monde connaît, il n'en est guère qui puissent, je ne dis pas se placer à côté de ceux des grands maîtres, mais présenter l'ensemble des qualités constitutives du portrait : la physionomie, le naturel et l'exactitude. Presque tous sont le produit d'une manière de voir systématique, d'une théorie qui cherche non pas l'homme, mais un certain style. La préoccupation principale des puristes est de savoir comment Phidias ou Raphaël auraient vu leur modèle ; et au lieu de se placer devant lui pour le dessiner, ils vont porter leur chaise au beau milieu de l'antiquité ou de la renaissance, s'efforçant de regarder à travers l'œil de tel Grec ou de tel Italien. Dans cette école il y a beaucoup de naïveté affectée et rarement du naturel. Les traits de chacun de nous sont coulés dans un moule particulier ; le puriste retouche ce moule et ramène l'épreuve à son type de beauté à lui, et sous prétexte de style corrige le dessin imparfait de la nature. Chaque homme a son teint qui est l'expression de son tempéramment ; le puriste, qui, pour se débarrasser de toute préoccupation de coloris, gênante parfois dans la recherche de la forme, a systématisé la couleur au profit du dessin, donne la sienne à tout le monde, un peu plus claire ou un peu plus foncée, mais sortant toujours du même pot.

Les coloristes ont transformé nos maigres Français, nos parisiennes chiffonnées en têtes vénitiennes dorées, ou en belles faces sanguines flamandes, suivant leur prédilection ; tout à chercher Rubens ou Titien ils n'ont pas songé à regarder la forme de très près et en ont fait une de fantaisie. Mais exclure la couleur du portrait, c'est supprimer le tempéramment dans l'homme et nier l'individualité ; mais négliger la forme pour l'aspect, c'est créer un être chimérique. Ici, plus que dans toute autre branche de l'art, il est impossible de séparer le

dessin de la couleur, dont l'ensemble reproduit la vie C'est ce qui explique pourquoi la peinture moderne a produit si peu de bons portraits familiers ou historiques. L'esprit de système et d'imitation du passé ne peuvent se concilier avec la naïveté que cette peinture exige.

Les grands maîtres, ceux mêmes qui cherchaient le plus l'antiquité dans leurs tableaux, l'oubliaient dans leurs portraits pour ne plus voir que la nature. Aussi nous en ont-ils laissé qui ont une véritable signification historique et sont comme des biographies authentiques des hommes de leur temps. Canova voyait passer le profil d'un Cœsar entre lui et Napoléon, aussi que nous a-t-il donné? Une manière d'Auguste empereur, et nullement l'homme du dix-neuvième siècle. Gros, moins influencé par l'antiquité, est bien plus près du but.

La mise en scène est pour le portraitiste d'une importance capitale. Qui ne sent combien il serait ridicule de composer le portrait d'un faiseur de romances, comme M. Ingres a composé celui de Cherubini? La composition doit ici être déduite logiquement du personnage, mais nos peintres ne s'embarrassent guère de cela. L'un cherche une pose statuaire, l'autre une pose pittoresque. La forme, dit le premier, la couleur, dit le second; mais qui s'inquiète de la nature du sujet, c'est-à-dire de la personnalité? Or c'est la personnalité qui est l'âme du portrait.

Parmi les portraitistes présents à l'exposition, celui qui me semble se rapprocher de plus près de l'idéal que j'ai essayé d'indiquer, celui, du moins, qui me paraît marcher dans la voie la plus directe, est un nouveau venu, M. Ricard. Il a l'intelligence du tempéramment et saisit très bien la physionomie caractéristique. Ses portraits sont tous variés d'aspect et de tournure; sa peinture est serrée de forme, qui colle pour ainsi dire sur l'expression, tant elle la laisse voir nettement, et brillante et animée de couleur, et cherche moins à rendre l'aspect de telle école que le tempérament individuel. Son dessin ne procède point par le contour, ce signe algébrique de la forme, si aimé des mathématiciens de l'école, mais par le relief qui se termine nettement là où la substance vient à manquer. Ce relief est saisissant, parce que l'ombre et la lumière sont faites d'une même étoffe, d'une même chair plus ou moins éclairée. Au lieu de délimiter sa forme par un contour, qui met comme une cloison entre les corps et l'air ambiant, il en perd habilement les bords dans les fonds généralement vigoureux, à la manière des maîtres, de sorte que la masse lumineuse vient en avant par son centre

tandis que les bords restent en arrière comme attachés au fond qui les enveloppe, ce qui donne au corps une épaisseur sensible dans les trois dimensions. Ce dessin ayant pour base la réalité ne dénature jamais la forme pour la corriger, mais elle la dispose et la place de façon à en laisser les côtés faibles dans l'ombre, et distribue la lumière pour en faire ressortir les côtés favorables.

De tous les portraits du salon, celui de Mme S... (2585) est, je crois, le plus généralement goûté. C'était un ravissant modèle, et M. Ricard est resté à la hauteur du sujet. Voici une créature heureuse, ou la physionomie trompe beaucoup, une franche et joyeuse nature, fine, bonne et insouciante. La pose carrée et nonchalante, l'air de tête hardi, le regard spirituel et vif de cette charmante fille d'Eve, la façon dégagée dont ces belles petites mains potelées jouent avec les soies de ce petit chien de princesse vous disent bien tout ce caractère, ses goûts d'élégance et de luxe; et ce beau costume de fantaisie viennent compléter le tableau. Chez d'autres ce serait prétentieux; ici, ce n'est qu'un caprice naturel à une jolie femme habituée à en avoir : affaire de goût et de luxe. Du reste, le costume est on ne peut mieux choisi et témoigne du bon goût de celle qui l'a adopté. Cette robe échancrée carrément laisse voir une si belle poitrine que l'on comprend combien il eût été déplorable de lui préférer une de ces robes soi-disant morales, mais si laides, que l'on porte aujourd'hui. Les bouffantes rouges raniment la sévérité du ton noir de la robe, si bien dégradé du reste, et conduisent le regard de ces mains élégantes à la gorge où est concentrée toute la plénitude d'une lumière rose et brillante, et à cette jolie tête, si étincelante de vie et d'animation, que vient admirablement couronner une riche chevelure. Une fois arrivé là on y reste volontiers pour recueillir un de ces charmants sourires. Ceci est un portrait dangereux, et si je l'avais dans mon cabinet de travail, je le couvrirais d'un voile aux heures de l'étude. — Nul maniérisme, grande tournure, grand éclat : cela sent son maître d'une lieue.

Le portrait de Mlle L. G. (2586) est moins séduisant, parce qu'il est beaucoup plus sévère. Cette jeune femme est une disciple de Minerve, et non plus une adoratrice de la blonde Aphrodite. Aussi tout est-il sérieux dans ce portrait, la couleur comme le vêtement, le port et le regard. Cette figure, passant devant vous, isolée, dans une pleine lumière, et se détachant sur un rideau rouge, a quelque chose de dramatique : elle ne regarde pas et ne veut point être regardée; elle ne sourit ni ne parle, mais elle pense : elle va peut-être chanter. Une de ses mains, belles de ton à ravir, tombe négligemment, et

l'autre repose sur le pli de son corsage; l'action n'est pas là, elle est toute concentrée dans toute la tête. On sent bien en voyant ce beau visage méridional qu'il y a là une nature puissante. La vie est ici dégagée du luxe et du plaisir et s'est réfugiée dans les hautes régions de la pensée. Je ferai remarquer, en mettant ces deux têtes en regard, combien l'artiste a su modifier son style et sa palette.

Le portrait de M. Boissard (2584) en bourgmestre flamand est enlevé à la pointe de la brosse la plus spirituelle du monde; tout coup a porté si juste que cette ébauche semble très faite et très étudiée. Il y a aussi tant d'animation et de vie, et c'est si étonnemment lumineux! On n'improvise pas de la sorte sans avoir un talent très souple et très sûr.

La tête mise sous le n° 2590, qui semble appartenir à une autre époque autant par le caractère du visage que par l'exécution patiente et caressée de la peinture, qui a un grand charme et rappelle certaines choses de Pordenone, n'a rien de moderne. Cette toile témoigne des études intelligentes de l'auteur; mais je crois qu'il est à présent dans une voie bien meilleure, la voie du naturel par la nature. Si on la compare au portrait de M. Lanoue (2589) bonne et solide peinture, modelée à fond, d'une si forte couleur et d'une expression si complète, on verra combien ce que je dis est vrai. Toute la face et jusqu'aux tempes et à la peau du crâne, expriment admirablement ce sourire fin, mélange de bienveillance narquoise et de bonhomie futée, qui fait le trait caractérisque de cette tête. Voilà qui est pris sur le fait.

Il y a un sentiment exquis dans la petite *bohémienne* (2592), et il est impossible de mieux rendre le tempérament. Ces yeux étonnés et ardents, cette joue pâle et sans fleur, cette bouche presque douloureuse ont quelque chose d'attendrissant : c'est un mélange de souffrance et d'insouciance singulier. Son chat joue avec elle, mais elle ne le regarde pas, et qui peut dire où plonge son regard?

Mais le meilleur de tous ces portraits est celui de M. Ziem, qui est le plus mal placé. (n° 2588) Lavater ne demanderait pas à voir le modèle pour en connaître le caractère, et le phrénologue serait tenté de porter sa main sur cette région frontale si bien écrite. M. Ricard n'a rien peint, à mon sens, qui soit aussi profondément, aussi intimement étudié, qui soit rendu d'une manière aussi complète. Je me suis étendu beaucoup sur M. Ricard, à cause de la variété que l'on trouve dans ses œuvres; chacune d'elles semble sortir d'une autre main, parce que l'artiste l'a pour ainsi dire moulée sur nature, et c'est pourquoi elle ressemble à son modèle et non pas à son

auteur. Voilà la qualité fondamentale du portrait, et au point de vue général de l'art, comme dessin, modelé et coloris, toutes ses peintures méritent à coup sûr d'être placées parmi les plus distinguées.

Un autre débutant, M. Chaplin (il n'était connu que comme peintre de genre) vient de se faire une belle place par son portrait de Mme P. (520). Beaucoup de charme, sentiment très fin de la nature, observation très intime du caractère, dessin juste, couleur délicate et harmonieuse, en voilà les qualités saillantes. Le ton des chairs, la forme un peu empâtée des traits, cette pose commode, prise pour n'en plus bouger, indiquent à merveille un tempérament lymphatico-sanguin. Le choix des tons de la robe gris-perle et du fond gris-roux, contribuent à compléter l'impression. L'artiste a choisi un demi-jour d'appartement, tamisé par un rideau de mousseline tout à fait favorable à cette individualité. Les mains sont habilement sacrifiées dans une lumière confuse, très heureuses de ton et de masse. Le ruban noir et la mantille de même couleur jetée derrière elle sur les bras du fauteuil, sont, avec le dos rose du fauteuil lui-même, des notes on ne peut mieux placées pour raviver l'harmonie sourde du portrait. Il est fâcheux que le modèle ait été éclairé de façon à ce que la lumière arrivât toujours sur les bords, au lieu d'être concentrée sur le milieu des formes qui est naturellement plus près de l'œil. Cela enlève de la puissance au modelé et amène des duretés quoiqu'on fasse. C'est ainsi que les cheveux venant couper le front à l'endroit le plus lumineux font une dissonance dans cette harmonie délicate. C'est surtout ce vice d'éclairage qui empêche le portrait de Mme F. (519) d'être une belle chose, car les détails en sont très beaux, les joues, par exemple, et la main sur la poitrine qui est admirable; mais il n'y a pas de masse et le modelé reste plat.

Les portraits de M. Courbet sont à coup sûr de très bonnes peintures, remarquables par la largeur du dessin, la puissance du modelé et la sévérité de la couleur, et ils embarrassent fort les détracteurs de son tableau, où il y a cependant nombre de têtes aussi bien et peut-être mieux faites. De tous ses ouvrages ses portraits sont les moins contestés, et cependant malgré leur mérite réel, je ne crois pas que M. Courbet soit véritablement un portraitiste. Son talent est trop entier, trop personnel pour qu'il puisse se plier à toutes les individualités, en vrai caméléon que doit être le peintre de portrait. Il donne à toutes les têtes, à tous les traits une puissance et une énergie propres à sa nature, et les stylise dans son style à lui. Voyez le portrait de M. Berlioz: toutes les maigreurs de cette tête très caractéris-

3.

tique d'ailleurs, tous les détails mesquins ont disparu : le faucon est devenu aigle. La finesse est traduite en force. Mais quelle large et simple peinture ! La tête plébéienne, têtue et carrée de Jean-Journet (véritable type d'apôtre inaccessible au doute, indifférent à la moquerie comme aux fatigues) convenait mieux au talent de M. Courbet ; aussi, est-il impossible de rendre mieux l'homme qu'il ne l'a fait ici. L'allure diogénique de cette figure élève cette toile à la hauteur d'un portrait historique. Je regrette, pour ma part, que M. Courbet l'ait peinte dans un aussi petit format. Le ciel est seulement d'un aspect porcelaine qui nuit beaucoup à cette œuvre. Le portrait de l'auteur (669) est de tous ces portraits le plus remarquable de jet et de peinture. Voilà qui est puissamment modelé, et les bords enveloppent bien la forme : le dessin est magistral, la pose franche et bien trouvée. La lumière est distribuée à merveille sur les parties saillantes, mais elle n'est pas de même nature que les ombres, un peu noires et charbonnées ; la couleur totale est nourrie et forte. — La bouche est magnifique.

M. Hébert nous a donné une tête (1487) très finement étudiée, mais si je ne me trompe, vue aussi d'une façon toute subjective. C'est le pôle opposé à celui où se trouve M. Courbet ; cependant, ici encore, l'auteur se donne lui-même. Tout est idéalisé, mais quelle charmante idéalisation ! Ce n'est point le résultat d'un système, c'est le produit d'un sentiment qui se fait jour partout. Le petit bonnet et le vêtement de velours noir sont heureusement choisis ainsi que le fond tranquille sans être monotone pour faire ressortir la tête. Le front, la joue gauche et la lèvre supérieure sont surtout très bien modelés et analysés, mais le regard manque peut-être de vie.

Une des œuvres les plus fortes de cette école qui jusqu'à présent semblait avoir le privilége de faire seule de beaux portraits est, sans contredit, celle que M. Lehmann a exposée sous le n° 1936. Ici l'esprit de système est visible ; mais l'art fait croire à la nature, et le style arrive à la vérité. La couleur grise, et sans grand éclat, est si bien harmonisée, que dès l'abord elle contente l'œil, qui finit ensuite par s'y complaire ; elle s'échauffe, pour ainsi dire, sous le regard et gagne une grande solidité. Si le modelé semble avoir peu de relief à distance, ce modelé est irréprochable, suivi, sans lacune et toujours ample. Le dessin est un peu froid, parce qu'il procède par le contour ; mais il est ferme et sûr, et la tournure impériale de la tête, la pose digne et calme du corps, attirent l'œil sur cette toile et l'y arrêtent une fois qu'il y est. Alors on apprécie le savoir réel, le talent élevé qui se montre dans toutes

les parties de cette œuvre. Les mains sont particulièrement belles, surtout celle qui tient l'éventail qui est d'une simplicité de modelé remarquable et d'une couleur beaucoup plus vivante que tout le reste du portrait. Si le cou et l'épaule, si larges de forme d'ailleurs, étaient de ce ton-là, (ce sont les parties les moins fraîches) et si le fond était moins systématiquement annulé, ce portrait pourrait prendre rang parmi les belles choses de l'école romaine. Il y a un goût d'ajustement tout à fait élégant et noble dans la façon dont la coiffure et le casavaïka de velours noir bordé de fourrures sont arrangés. Dans ce portrait, je trouve réunies toutes les qualités que l'on voit éparses dans les huit autres que M. Lehmann a envoyés, et quelques-unes même qui ne se trouvent pas dans ceux-ci. C'est pourquoi je les passerai sous silence. Le n° 1937 mérite cependant d'être mentionné.

Avec M. Verdier, nous passons à l'extrême opposé. Celui de ses portraits qui porte le n° 3014 n'est qu'une ébauche, mais cette ébauche est saisissante. Cette jeune femme respire la mort, et ses yeux bleus errent dans l'espace et semblent fixer l'infini. Sa main amaigrie, à peine indiquée, cherche à retenir des fleurs avec lesquelles elle voudrait bien encore jouer et qui lui échappent, car, hélas! *la dernière feuille qui tombe a signalé son dernier jour.* Ces pauvres cheveux blonds mal attachés, ce voile de gaze dont elle veut couvrir ses tempes ravagées par la maladie, ce châle rouge, dernière parure d'une mourante, ne peuvent faire illusion : c'est la toilette du cercueil. Ce portrait est navrant.

Celui de M. Faivre, n° 1033, n'a pas un aspect très saisissant et a l'air, au premier abord, d'une de ces peintures qui plaisent tant dans le beau monde de la banque; mais plus on l'examine et plus on y trouve de valeur véritable. Le dessin est très correct, le modelé fin, et les chairs vraies et d'une bonne coloration. Les détails sont très bien faits; le satin est surtout merveilleux. La mante rouge et le tapis, haut en couleur, donnent une base solide et du ressort à tout ce portrait. Ceci n'est ni très approfondi ni très individuel; mais il y a tant d'innocence et d'ingénuité dans la tête et dans l'attitude de cette jeune femme dont l'air est si plein de chasteté qu'on la prendrait pour une jeune fille, que l'on se complaît à regarder ce portrait, séduit par le charme et par la grâce. Une tête au pastel du même auteur (1038) prouve que son talent peut s'élever très haut. Le modelé en est charmant et le dessin ferme, profond et original. Il y a dans ce profil une grande physionomie; le **tempérament** en est très finement

rendu, et la façon dont cela est fait indique une main et un œil savants.

Il y a presque toujours plus de naïveté cherchée que véritable dans les portraits des puristes, car souvent le style en bannit le naturel. Ils veulent être simples et deviennent *simplistes;* mais la nature qui procède toujours par le composé, ne tombe jamais dans le *simplisme* comme les systèmes ; aussi voit-on les jeunes artistes intelligents modifier peu à peu le leur et renoncer à ce qu'il avait d'exclusif. M. Lafond (Alexandre) a retenu de son école une grande rectitude de modelé, une très grande précision de forme, mais n'en a pas conservé le maniérisme : il n'y a point de style factice dans son portrait. (1732) Tout est naturel et libre, et la pose est aussi peu apprêtée que possible, sans manquer toutefois de verve et d'originalité. L'œil est supérieurement enchâssé ; les moustaches, la bouche ont beaucoup de caractère, et la main qui tient la pipe est très bien étudiée, accentuée à merveille et d'une simplicité de modelé rare. Je sais que les critiques ont mauvaise grâce à donner des conseils aux artistes, et cependant je ne puis m'empêcher de dire à M. Lafond que son portrait perd beaucoup à ne pas avoir un peu de ces qualités aimables dont je parlais plus haut, le charme et la grâce plus essentiels ici que jamais. Ces visages amis que nous aimons à contempler, ces figures muettes que nous mettons à notre chevet, il faut qu'elles soient *plaisantes* à voir. C'est la couleur qui donne la vie ; et que de portraits, excellents du reste, demeurent froids parce qu'elle leur fait défaut. Une peinture a beau être bien modelée, étudiée à fond et pleine de caractère, si elle est d'un ton monotone, le regard glisse dessus. Le portrait remarquable de M. Lafond serait remarqué davantage si les tons froids et pauvres du fond, jaunes sur la droite et verts sur la gauche, si la couleur ingrate, sans être fausse cependant, qui prête à la peau une apparence de parchemin ne lui donnaient un aspect un peu triste qui n'invite pas l'œil, mais une fois qu'il s'est arrêté sur cette toile il demeure satisfait. Certainement il y en a peu au salon qui réunissent autant de qualités.

M. Wagrez en a un très bon (3100). Le dessin a beaucoup de physionomie, le ton de solidité et de chaleur, et la pose est naïvement prise.

V.

De la grande peinture.

§ A.

Peinture d'histoire. — Peinture passionnelle.

Me voici arrivé à la grande peinture : c'est la partie la plus importante et la plus difficile de ma tâche. La passion, je l'ai déjà dit, est le pivot de l'art ; on n'a pu encore l'en proscrire comme on l'a proscrite de la vie, car elle en est la matière première. Elle est pour ainsi dire la trame de cette toile que tisse l'esprit humain sous les ordres de la Providence, et dont les faits matériels sont la chaîne. Lorsque les faits que la peinture reproduit sont des événements réels, cette toile prend le nom de peinture historique ; mais si ces faits sont supposés, nous la nommons peinture d'invention.

Les créations de l'esprit humain sont aussi réelles que celles de la nature, et les enfants du cerveau des poètes n'existent pas moins que ceux qui sont nés du ventre de la femme. Homère est un historien aussi vrai qu'Hérodote ; et en quoi les héros de Thucydide sont-ils plus historiques que ceux de Sophocle ? Dans la sombre histoire des crimes de l'ambition, connaissez-vous un ambitieux plus humainement vrai que Macbeth ? Ceux dont l'existence peut être prouvée n'existent pas plus réellement pour l'humanité. Combien y en a-t-il qui ont remué le monde et qui n'existent plus dans la mémoire des hommes ! Macbeth n'a peut-être jamais existé, mais il *est* et *sera* toujours, grâce à Shakspeare, un type immortel d'ambition criminelle. Dans l'histoire je ne connais guère que Richard III qui puisse lui être comparé, — mais je me trompe,—ce Richard que nous connaissons tous est celui du poète bien plus encore que celui du chroniqueur anglais.

Oui, la poésie est souvent plus vraie que l'histoire si obs-

cure, si menteuse parfois. Les partis infirment les témoignages les plus respectables, les opinions nient toute espèce d'authenticité; mais qui protestera, quand Homère, le Dante ou Shakspeare ont parlé? Où est d'ailleurs la limite de l'histoire et de la poésie? Toutes deux se confondent à l'origine. Dans l'Illiade ou l'Odyssée faites donc la part de la vérité et celle de la poésie; et dites-nous ce que les rhapsodes de Grèce ou d'Asie ont laissé de leurs inventions dans les récits d'Hérodote. Romulus est-il une réalité historique ou un mythe? Depuis Niebuhr il appartient à la poésie épique. Guillaume Tell s'est trouvé n'être que la traduction d'une légende scandinave. Plus de certitude, direz-vous. Eh! la vérité est-elle donc identique à la réalité? Les faits n'en sont que l'enveloppe; elle subsiste par elle-même, et vous la trouvez aussi dans les idées, et dans la passion surtout, seule chose éternellement vraie en ce monde. Que mon lecteur ne s'étonne donc pas quand il me verra placer dans la même catégorie des œuvres dont le sujet est emprunté aux fictions des poètes et aux récits des historiens.

Quoi! la réalité ne pèserait pas plus dans la balance que la fable? l'histoire n'aurait pas plus d'importance qu'un roman? — Réfléchissons.

Quelle est la mission de l'art? De proclamer les idées d'une nation, les tendances sociales d'une époque en les formulant, en leur donnant la durée et la vie, en les faisant entrer peu à peu de la sphère idéale des spéculations, dans la sphère pratique des réalités. Mais idées, passions et tendances ne sont qu'un moyen : le but est l'enseignement. Or, le meilleur enseignement est celui que l'on tire de sa propre expérience. Les passions, les idées premières sont sans doute les mêmes partout, mais chaque race a ses préjugés, ses vices favoris, (car hélas! les nationalités sont constituées plutôt par les vices que par les vertus) et il nous est plus aisé de les reconnaître sous une forme qui nous est familière; — la forme trompe souvent sur le fond. — On comprend mieux l'histoire de son pays que celle des nations étrangères; on en trouve le commentaire vivant autour de soi et dans soi. Le livre de l'histoire est le dictionnaire des passions; c'est pourquoi, au point de vue passionnel la peinture historique a une importance toute particulière.

Mais avons-nous une peinture d'histoire? ou, pour poser la question en des termes plus généraux, avons-nous un art national? Les Grecs avaient un art religieux, héroïque et politique qui était l'expression complète de leur génie. La beauté était la raison d'être de la Grèce, sa mission sur la terre ; et le

génie de la plastique, pivot de l'esprit grec, se fait jour dans la littérature comme dans la philosophie, dans la religion comme dans la politique des Hellènes. La loi de toute chose grecque est en effet l'harmonie de la forme et du mouvement, l'équilibre de l'idéal et de la matière, l'unité intellectuelle et physique qui est la beauté. Le torse du Thésée ou de l'Illisus, la Vénus de Milo donnent la clé de l'histoire des Grecs, parce que ces œuvres sont la révélation de leur génie, et que c'est le génie d'un peuple qui fait ses destinées. Les Egyptiens, les Indiens ont eu leur art national, le moyen-âge a eu le sien; nous n'avons pas le nôtre. Conformément à l'esprit d'individualisme et de morcellement particulier à notre temps, divisant et spécialisant l'art comme l'industrie, nous en avons isolé, séparé tous les éléments, et fait du paysage, du genre, de la peinture historique ou religieuse comme autant d'arts particuliers. Dans la peinture d'histoire chaque école a ses sujets favoris suivant son style. Par son morcellement même l'art est ici une image fidèle de la société dans son ensemble; mais la peinture d'histoire n'a aucune signification sociale. Elle s'en est tenue aux batailles, — et chez les modernes la guerre est un fait anormal, — à quelques cérémonies officielles, — et le monde gouvernemental sort de plus en plus de la nation. Ignorant le passé, pour la plupart, nos peintres n'en pouvaient tirer qu'une lettre morte.

La révolution leur restait. Mais hélas! notre génération connaît moins l'histoire de la révolution que celle de l'empire d'Assyrie. Nos artistes ne semblent pas avoir compris qu'elle était pour eux l'âge héroïque où l'art devait aller puiser ses inspirations. Il était réservé à la monarchie bourgeoise de juillet de ramener l'art, qui s'égarait à la suite des souvenirs mythologiques ou classiques, à l'histoire nationale. Ce sont les ignorants qui font les grandes découvertes, et vous verrez que les constructeurs de chemins de fer tout en cherchant des dividendes trouveront l'architecture de l'avenir. Le roi Louis-Philippe, dans une pensée de vanité familiale et d'amour-propre individuel, pour illustrer son règne et le souvenir des événements où il joua un rôle, a ouvert une porte nouvelle à l'art français. Les toiles médiocres, pour la plupart, dont on a couvert les murs de Versailles ont habitué le public à regarder et les peintres à composer des tableaux dont la vie moderne est le sujet, dont les héros portent des redingotes et des pantalons. Ce sont des scènes que des idées qui sont les nôtres animent. Une fois sur le sol de la patrie, en face des grands événements de la révolution, aux prises avec les idées qui s'agitaient alors et des actions héroïques qu'elles inspirèrent, l'ar-

tiste redevient vite citoyen. Son âme vibre à l'unisson de la société, et l'art de littéraire et classique qu'il était devient humain et social.

Mais pour qu'il en pût venir là, il fallait qu'il fût libre de toute sujétion et de toutes entraves. Jusqu'à hier les questions de procédés, de systèmes, dominaient toutes les autres ; il fallait bien se rendre maître des moyens. En France ils n'étaient point dans le domaine commun comme en Italie. Point de tradition. C'était une langue vivante à créer qui pût remplacer la langue morte enseignée dans les écoles. A l'heure qu'il est nous savons parler ; il nous reste à savoir ce que nous avons à dire. L'art doit aborder de front la société, nous aider à trouver le mot de notre époque, et le proclamer une fois qu'il aura été trouvé. C'est d'aujourd'hui seulement que la peinture historique va naître.

De tous les ouvrages du salon celui qui mérite le plus incontestablement le titre de tableau d'histoire, est le *Souvenir de guerre civile* (2170) de M. Meissonnier. Sombre début. Le sujet affreusement tragique est rendu plus tragique encore par l'horrible naïveté avec laquelle il est rendu. Ce tableau fait avec une patiente bonhomie, indifférent comme un daguerréotype, mais éloquent comme la réalité, me rappelle la phrase effroyable de ce chroniqueur qui dit en parlant de la peste du quatorzième siècle, avec un sang-froid plus significatif que tout ce qu'il aurait pu dire : « et il y eut cette année
» une peste dont mourut bien la tierce partie du genre
» humain », et qui passe ensuite à autre chose. Cette rue déserte où seule habite la mort, avec ses vieilles maisons sinistres, inclinées comme si elles chancelaient de terreur à la vue de ce carnage maudit des hommes et de Dieu, de cette hécatombe humaine, vous fait peur. C'est une page sanglante de notre histoire que nos neveux ne liront qu'avec horreur. O bataille impie où nul ne peut se faire une gloire d'avoir été victorieux, ceux qui craignent les émotions violentes détourneront les yeux de toi ! et ils auront raison ; mais non, ne les détournons pas, il y a ici des leçons pour tous. La violence n'enfante pas plus la liberté qu'elle ne conserve l'ordre ; elle donne la mort, voilà tout. Ce qu'il y a de plus cruel dans ce tableau, c'est qu'à cause de l'indécision et du peu de ressort de l'effet, on est obligé de le regarder longtemps et de le détailler. Il n'est pas possible de le voir d'un coup d'œil et de passer outre. Les chairs, les habits se confondent avec les pavés ; les étoffes rouges et bleues semblent avoir été lavées par la pluie pendant six mois. En réalité l'effet pouvait être aussi confus, mais il fallait, au moins par humanité, écrire cette

épitaphe en gros caractère, et ne pas nous obliger à l'épeler les deux pieds dans le sang. A cause de son manque d'effet ce tableau n'a pas grande action sur la foule dont les regards glissent sur cette surface lisse de ton et de clair-obscur, mais l'impression n'en est que plus atroce pour celui qui a le courage de regarder jusqu'au bout. Comme œuvre d'art ce tableau manque de puissance, mais c'est une page d'histoire écrite dans le bronze. Il y a certaines choses qui ne s'expliquent pas dans cette omelette d'hommes ; il n'y a guère de composition : on dirait d'un daguerréotype. — Le malheureux qui, respirant encore soulève sa tête agonisante, l'œil vitreux, la bouche pantelante, est effroyable, c'est à ne pas en dormir de huit jours. Fuyons cette scène exécrable !

Par la nature du sujet le tableau de M. Muller appartenait essentiellement à l'histoire, et au point de vue réactionnaire de l'auteur il en pouvait sortir une émotion profonde et une grave leçon. Malgré la rare habileté que je me plais à lui reconnaître, et peut-être à cause de cette habileté même, M. Muller n'est point arrivé à ce résultat. Je me suis interdit la critique en matière d'art : je m'abstiendrai ; mais en matière politique le blâme de ce que l'on juge mauvais est plus qu'un droit, c'est un devoir. Si je pouvais croire que M. Muller eût obéi à une conviction aveugle et passionnée, je me tairais tout en déplorant son erreur ; mais dans cette œuvre sans passions et sans colère où je cherche en vain la terreur et la pitié pour de nobles victimes, je ne puis voir, sur ma conscience, que la recherche d'un succès et non point celle d'une idée. Est-ce de l'histoire, ce tableau où tous ces nobles gentils-hommes qui sont si bien morts sont représentés blêmes comme des poltrons ? Le peintre les a calomniés. C'est un roman-feuilleton.

Le *Dernier banquet des Girondins* (2449), de M. Philippoteaux, est une composition sage et consciencieuse qui manque de pathétique et de solennité. L'effet, fort difficile à rendre du reste, est vrai, et si l'exécution était un peu plus chaude, elle serait fort remarquée, car elle contient des qualités solides. Presque toutes les têtes sont faites d'après des documents authentiques, ce qui donne beaucoup d'intérêt à ce tableau.

Les *Exilés de Tibère*, de M. Barrias (108), sont une œuvre bien pensée, un sujet bien compris. La mise en scène est excellente, les figures sont bien groupées et l'expression de chacune d'elles juste et forte. Cette jeune femme s'abreuvant de son désespoir est très émouvante, et ce grand romain stoïque qui domine la composition et dont le geste menace Tibère

est très noble; les soldats sont bien trouvés. Malheureusement tout ceci est sèchement fait et d'une couleur d'atelier. Point de clair-obscur, de perspective aérienne; l'on sent trop l'école et l'influence romaine.

Il y a un savoir très réel dans la bataille de M. Yvon (3126) et un grand effort qui dénote de la puissance, et qui aurait amené un résultat plus heureux si un certain compromis entre le style et le réalisme, et si le sujet lui-même, sans intérêt pour nous, n'y mettait obstacle. Le dessin de M. Yvon a de la largeur; sa couleur est forte par morceaux, et la composition a du mouvement. Mais les figures colossales du premier plan sont malheureuses et presque grotesques, comme celles de la bataille d'Eylau. Les figures beaucoup plus grandes que nature doivent être généralement placées à une assez grande distance pour qu'elles ne paraissent pas à l'œil au-dessus des proportions ordinaires. Dans une salle où l'homme sert lui-même d'échelle elles semblent toujours exagérées. M. Yvon a exposé en outre trois fort beaux dessins, trois robustes compositions tirées de l'Enfer du Dante (3127, 3128, 3129). Elles ont un style très énergique, une grande tournure, et sont parfaitement dans le sujet, par la forme comme par la conception. Un Dante illustré de cette façon deviendrait populaire en France. La manière puissante de M. Yvon serait ici plus convenable que le style étrusco-grec de Flaxmann lui-même.

Maintenant, je vais aborder une histoire que l'on n'avait point daigné écrire jusqu'aujourd'hui, celle du peuple, qui n'en est pas moins l'histoire générale qui contient toutes les autres.

Je commence par l'*Incendie* de M. Antigna (40). C'est un drame familial, un événement pathétique comme il en arrive souvent. La scène a été parfaitement sentie et le tableau est bien composé. L'amour maternel en est le pivot. Cette mère de famille serrant son nouveau-né contre son sein de sa main droite, et de l'autre ouvrant la porte par l'entrebâillement de laquelle entre un tourbillon de fumée et la rouge lueur de l'incendie, est superbe d'effroi. Ses deux mains crispées convulsivement, le mouvement *niobidique* de son corps, son œil blanc qui dévore l'espace, mesurant le péril, expriment admirablement l'angoisse maternelle que la terreur toute matérielle de sa fille, enfant de huit à neuf ans, qui vient se réfugier sous son aile avec des pleurs de détresse, fait encore ressortir davantage. Le jeune frère, déjà plus âgé, est tout à l'action, sauvant et empaquetant les hardes du ménage; il n'a pas le temps d'avoir peur. Au fond, le père crie au secours,

se jetant à corps perdu à la fenêtre. L'énergie du geste de sa main levée, ajoutant un signal visible à l'accent de sa voix, est doublée par le mouvement convulsif du pied qui se lève pour frapper avec l'impatience du désespoir, comme pour hâter le secours. Le mouvement de cette figure est digne de Frédérick Lemaître, l'homme qui sait, entre tous, trouver le geste et l'accent de la passion. Ce tableau est peint avec franchise et vigueur ; mais les ombres, malheureusement conventionnelles et noires, empêchent l'œil de bien suivre les masses et viennent troubler les lignes. Il faut chercher l'expression du visage de la mère dont la joue couleur de chair ne s'unit point à la partie antérieure du visage couvert d'une ombre opaque comme d'un masque noir. L'effet général du tableau manque aussi de puissance, parce que le clair-obscur trop heurté, sans être concentré, n'a pas assez d'unité, et parce que la couleur monotone et pauvre n'a aucun caractère précis de tristesse ou de terreur.

La *Faim* (392) de M. Breton est aussi tragique que la barricade de M. Meissonier, plus tragique peut-être. Nous avons vu les ravages de la guerre civile, voici les ravages de la misère. Ce tableau a été relégué au haut du grand salon ; on n'aime pas à arrêter ses yeux sur de pareils spectacles. — « L'art est fait pour nous donner du plaisir et point pour trou-« bler nos digestions. » — Et d'ailleurs ne sait-on pas que la faim est une invention socialiste. Oui, certes, il est lamentable que l'art ait à représenter d'aussi horribles choses ; mais le grand mal est que ces choses existent ; puisqu'elles sont, il faut bien que l'art nous les rappelle. Abolissez la misère si vous ne voulez pas qu'on vous en étourdisse les oreilles ; et rien qu'au point de vue de l'égoïsme, ce serait encore ce qu'il y aurait de mieux à faire. — Il y a beaucoup d'énergie dans cette composition pathétique, mais, à la hauteur où ce tableau est placé, il est mal aisé de juger de l'exécution. Je me permettrai une critique. Dans un pareil sujet, il eut été bien de s'abstenir de toute ressource mélodramatique. Quand un pauvre malheureux a une chemise et qu'il fait froid, il ne la laisse point retomber sur ses épaules. Ceci sent le théâtre et fait le pendant de la mèche de cheveux tombant sur le sein de la primadonna au final d'un opéra.

Je ferai le même reproche à M. Tassaert. Pourquoi, dans sa *Famille malheureuse* (2876), cette jeune fille est-elle pieds nus, en manches de chemise et en corset ? Dans un sujet aussi gravement solennel, cette nudité est hideuse comme une profanation. Une jeune fille pure qui va mourir — quelle femme que ce soit — ne veut pas laisser son cadavre exposé aux re-

gards des hommes. La pudeur se réveille au moment de la mort, même chez la femme la plus éhontée. Cette tragédie, bien conçue du reste, est aussi trop fade d'aspect. Ce qui se passe là est horrible, et le tableau vu de loin est presque coquet. Mais la composition est pleine de sentiment. La mère est sublime d'expression et de geste ; la fille très belle de découragement mortel et de lassitude de la vie. Cet œil pieux que la vieille dame lève vers cette pauvre image de vierge, dit par combien d'intolérables malheurs ces femmes chrétiennes ont passé pour en venir au suicide ; pieuse, elle espère que Dieu pardonnera. Le réchaud allumé dans l'ombre, et cette flamme livide de charbon font un effet sinistre. Si toute la scène avait été modulée dans cette tonalité, elle serait effrayante et nul ne la regarderait sans pâlir.

Nous parcourons toutes les misères. Après la guerre civile l'incendie, la faim et le suicide. Viennent les funérailles. La mort est au moins un repos pour les misérables, où ils oublient les fatigues du voyage. Elle n'effraie ni les hommes justes, ni ceux qui ont trop souffert. Si la mort nous semble terrible pourtant, c'est que nous ne savons pas vivre. Quand les hommes auront bien vécu, *in Liebe und Lust*, comme disent les Allemands, (en amour et liesse, auraient dit nos aïeux) ils ne craindront plus la mort qui est la conclusion de la vie.

Abordons le tableau de M. Courbet.

Malgré les récriminations, les dédains et les injures dont il est assailli, malgré ses défauts même, l'*Enterrement à Ornans* (664) sera classé, je n'en doute point, parmi les œuvres les plus remarquables de ce temps. J'en cherche en vain dans le salon qui puissent lui être comparées. Depuis le naufrage de la *Méduse*, rien d'aussi fort de substance et de résultat, rien d'aussi original surtout, n'avait été fait chez nous. Si pour la science du dessin, la grandeur de la composition et le pathétique du drame l'œuvre de Géricault l'emporte de beaucoup sur celle de M. Courbet, celle-ci la laisse à son tour derrière elle pour la puissance de la couleur, la poésie et l'entente de l'harmonie, et l'intimité du sentiment. La première est un *drame-tragédie*, la seconde un *drame-roman* dans les conditions ordinaires de la vie, où la douleur coudoie l'indifférence, où le sublime touche au grotesque. On y trouve des hommes qui vivent non seulement des dépouilles et des misères d'autrui, mais encore à enterrer les autres. Ce tableau est trivial, dit-on. Ce que l'on y trouve de trivial, et qui, à proprement parler, n'est que du grotesque, c'est-à-dire du haut comique populaire, n'y prend qu'une part proportionnée

à la place que le grotesque lui-même occupe dans la vie, et n'y intervient que dans un but profondément philosophique. Ce grotesque est tragique, à la façon de Shakespeare — que tant de gens de goût ont trouvé barbare avec ses fous et ses fossoyeurs, avant qu'il ne fût classique, — et je m'étonne qu'il donne envie de rire à personne. Quels sont ceux dont M. Courbet a accentué les types jusqu'à la caricature, puisque ce mot a été prononcé ? Le porte-croix, les deux sonneurs en robe rouge, le bedeau avec son bonnet carré et sa mèche de cheveux tombant sur le front, gens qui sont de tous les enterrements par profession, et ne perdent point l'appétit pour cela; ils y ont le cœur fait. M. Courbet pouvait-il leur donner un autre air ? Le curé est aussi calme qu'eux, mais il est digne parce que lui du moins remplit un sacerdoce. Ces mercenaires n'y font que leur métier. Leur grotesque sang-froid contraste admirablement avec la douleur navrante des parents, des amis de celui qui n'est plus, avec l'émotion religieuse de la foule. Vous dites que cette peinture est brutale, parce que le peintre y a placé ces hommes à trognes avinées ; mais elle l'est moins que votre civilisation qui les appelle à ces cérémonies funéraires et leur confie le culte des morts. Vous dites que cette peinture est matérialiste et grossière ; mais regardez donc la douleur de ce frère qui pleure son frère. Il cache ses yeux dans son mouchoir pour ne pas voir cette fosse béante. Je n'aperçois de son visage que ses tempes gonflées par les sanglots, mais j'en sais assez. Le mouvement convulsif de son bras passé dans le bras d'un ami qui le soutient sans trouver une consolation à lui donner, n'est-il pas éloquent ? A côté est un groupe de femmes en deuil ; la première, qui cache aussi la partie inférieure de son visage et ne laisse apercevoir que son front sévèrement plissé, son sourcil contracté par une douleur forte, et ce grand œil fixe et sec qui ne peut plus verser de larmes, porte, soyez-en sûr, une plaie profonde dans son cœur. L'expression silencieuse de cette belle tête de Junon est superbe de noblesse et de gravité. Le mouvement de la femme qui vient immédiatement après celle-ci, la figure entièrement cachée dans ses deux mains et faisant un haut-le-corps terrible à force de sanglots, est déchirant. Cette autre pâle figure que je vois derrière, navrée de douleur, épuisée de larmes, brisée, n'est-elle pas touchante ? Il y a une très grande variété de types dans ces têtes féminines dont l'expression est admirablement nuancée. Toutes les autres femmes, ou pour mieux dire, tout le côté droit du tableau est par la sévérité du ton, la large simplicité du modelé et la gravité des attitudes, digne d'être comparé aux sénateurs que Titien a mis

dans sa Présentation au Temple. Les deux villageois qui philosophent sur le bord de la fosse semblent comiques à certaines gens parce que l'un a un grand chapeau à claque, comme on n'en voit plus à Paris depuis longtemps, il est vrai, et parce que l'autre a des guêtres blanches. Je comprends que ce soit fort drôle, mais, pour moi, je trouve dans le recueillement profond de celui-ci, et dans le geste naïf et bonhomme de son compère une pitié sympathique tout à fait noble. — Voyez là bas, par dessus toutes ces têtes, cette jeune fille dont les yeux candides, tout mouillés de larmes et rayonnant d'une tendre pitié, comme il n'y en a que dans le cœur des femmes, sont levés vers le ciel où monte sa prière. Appelez-vous ceci grossier? Ce n'est sans doute qu'une ouvrière étrangère à la famille, car elle reste à l'écart, quelque servante peut-être, mais elle l'aimait bien ! — A côté d'elle un gaillard aux traits décidés, à la mâchoire ferme met le temps à profit et regarde les femmes.

M. Courbet aime les contrastes et en sait tirer parti. Il sait faire valoir les têtes les unes par les autres et opposer les tons aux tons aussi bien que les types. Les robes rouges des bedeaux sont une application de cette loi du contraste. Cette note violente était nécessaire pour balancer les vêtements sombres du côté droit et les étoffes blanches du côté gauche, qui sont traitées à la Vélasquez. Les habits, les têtes ont une solidité d'aspect, une variété de ton et une fermeté de dessin semi-vénitienne, semi-espagnole : cela tient de Zurbaran et du Titien. Personne aujourd'hui ne sait mettre plus d'unité dans la masse, plus d'homogénéité dans l'ombre et dans la lumière.

Ce n'était pas chose facile que de donner de la dignité et du style à tous ces costumes modernes. Je me sers à dessein de ce mot de style : je ne vois pas un détail mesquin, la forme est toujours ample, et ce qu'il y a d'anguleux et d'étriqué dans nos vêtements, calomniateurs éternels de la proportion et de l'élégance humaine, est habilement perdu dans la masse des groupes, noyé dans un ton sombre et harmonieux. Je soutiens, pour ma part, que loin d'être tombé dans la vulgarité et le matérialisme, M. Courbet a idéalisé et stylisé son sujet autant qu'il était possible, en voulant rester émouvant et vrai. Ce n'est assurément pas du style grec qu'il est question, qui ne se peut appliquer à la vie moderne et ne fait que la fausser, j'entends ici par style l'anoblissement d'une forme donnée par l'accentuation de ses traits caractéristiques et essentiels, et par la suppression des mesquineries et des maigreurs. Dans son enterrement M. Courbet n'est point trivial, comme il l'est

peut-être dans ses paysans de Flagey ; il est vrai. C'est un paysan du Danube qui parle, si vous voulez. Voici la démocratie dans l'art. Il faut mettre de côté les petites délicatesses des littératures énervées. Le peuple ne craint ni les mots crus ni les images fortes qui donnent mal aux nerfs aux gens de goût. Un art populaire ne va point se perdre dans les nuages ; pour si haut que son front s'élève, ses pieds ne quittent jamais la terre. Son langage est rude par fois.

Vulgaire, ce tableau ! — Mais regardez-donc ce paysage rigide, solennel et ce ciel lamentable d'où semble sortir une harmonie funéraire, basse mystérieuse de ce chant lugubre de mort. L'herbe verdit tristement sur la colline, le village est toujours là bas solitairement debout, et le soleil quittera bientôt la terre où le cadavre va descendre et qui le recouvrira pour jamais. La fosse béante attend sa proie. Il en sort une voix qui dit : Egalité dans la mort, amour dans la vie ! Et l'image du crucifié domine toute cette scène. — Vulgaire, ce tableau ! mais accusez donc Bossuet de vulgarité quand il parle de la mort. — Après cela, on accepte très bien Ribeira et ses écorchements. — C'est sans doute plus philosophique ou plus plaisant à regarder ; mais l'on admire la danse des morts de Holbein ; — ce n'est point que j'y trouve à redire, — c'est sans doute plus..... Il est vrai qu'Holbein et Ribeira sont morts depuis longtemps. C'est une raison. Le tableau de M. Courbet finira par arriver dans quelque galerie dans un siècle ou deux, voire même dans quelque salon élégant : — il sera classique. En attendant, je dis que nous comptons dans notre école un beau tableau et un bon peintre de plus.

La génération qui a précédé la nôtre est venue dans un temps de lutte politique et littéraire ; le libéralisme et le romantisme sont la double forme de l'idée pour qui elle se passionnait. C'était le temps des illusions constitutionnelles et de l'art pour l'art. Les questions politiques ouvraient la porte aux questions sociales, et le problème littéraire préparait la solution du problème passionnel. Dans son amour aveugle pour les passions extrêmes, à force de chercher des phénomènes psychologiques nouveaux, le romantisme est entré dans l'analyse de l'âme et a fait faire un grand pas à la connaissance de l'homme. L'incompressibilité, l'excellence même des passions est ressortie clairement de cette étude ; des gens se sont pris à douter à leur insu de cette loi sociale qui ne pouvait se concilier avec elles, et faisait tourner les plus nobles et les plus légitimes en autant de sources de malheurs. La littérature classique n'avait pas peu contribué à fausser les idées en représentant l'homme autrement qu'il n'est, en at-

tribuant à la raison et à la volonté une puissance qu'elles n'ont jamais eue, en n'offrant que des types d'héroïsme ou de crime conventionnels, conçus d'après un système moral exclusif et mesquin. Le romantisme a été aussi un instrument de révolution sociale.

M. Delacroix est une des individualités les plus puissantes parmi les hommes de cette époque, et de tous les peintres qui se révélèrent alors il est le plus original. Il n'est point l'apôtre d'une idée, mais son intelligence aussi vaste que diverse est accessible à toutes. Dans les sujets les plus opposés il saisit le côté poétique et passionné, car la passion est l'essence même de son génie. Chez lui point de ces compromis timides et honteux entre l'expression de la passion et ce que l'on appelle les convenances, le bon goût, ces idoles des intelligences médiocres. La nature n'est jamais amoindrie par lui sous prétexte de correction. M. Delacroix, qui veut en rendre la substance même, la saisit dans ce qu'elle a de plus caractéristique, de plus extrême, c'est-à-dire de plus essentiel. Les gens à courte vue, qui regardent les passions de l'âme comme de mauvaises habitudes dont il suffirait que l'homme voulût bien se corriger pour qu'on en fût débarrassé; les gens qui s'étonnent que l'on puisse critiquer les idées civilisées, car ils les mettent au rang des idées innées; qui sont persuadés enfin que la nature n'est qu'une folle utopie, se trouvent choqués généralement par les tableaux de ce maître où la passion se montre toute nue. Les âmes usées à force d'être polies regardent comme monstrueux tout acte qui témoigne d'une vigueur qu'elles n'ont pas. Il est amusant — par antiphrase — d'entendre les exclamations d'horreur comique que sa *lady Macbeth* (779) arrache à nombre de gens. On la voudrait plus gracieuse! — Ça, une reine!.. disait quelqu'un à côté de moi. — Non, il n'y a plus de reine; il n'y a là qu'une misérable *assassine*, chassée de son lit par les remords, toute forte, tout indomptable qu'elle était; seule aux prises avec son crime, elle qui le regardait en face et ne reculait pas devant lui, elle est vaincue par lui. Si pendant la veille sa volonté peut lutter contre Dieu, pendant son sommeil l'humanité reprend ses droits. La voici, pieds nus, enveloppée dans la couverture de son lit, errant la lampe à la main dans les salles de son palais, et regagnant furtivement son lit — comme la nuit de l'assassinat, — mais cette fois-ci elle vient de se livrer elle-même.

Toute la scène sublime de Shakspeare est condensée ici en un étroit espace. Par d'autres moyens que le poëte, le peintre arrive à la même terreur, à la même pitié. N'est-elle pas tragique cette ombre noire que lady Macbeth jette en marchant

sur les murs et qui la suit comme le spectre de Duncan? Le geste de cette main, ce geste de folle, ces yeux égarés, sans regard, à travers lesquels l'hallucination seule peut voir, cette bouche d'où j'entends sortir cet effroyable cri, aveu tardif de tous les remords : « *What's done cannot be undone,* » parlent aussi haut que Shakspeare lui-même. La couleur, d'une économie savante et dramatique au suprême degré, lutte ici avec la parole. Le ton, livide dans les chairs, blafard dans les linges et la couverture de laine (cette couverture est un trait de génie : qu'aurait pu faire le peintre du *night-gown* du poëte?), à qui les ombres sourdes et vigoureuses des fonds donnent un ressort étrange et une lumière sinistre, est d'un effet tragique. La servante et le médecin, admirablement drapé dans son plaid, sont merveilleux de ton, et font un très heureux contraste avec la figure principale. — Cette petite toile est immense.

N'est-ce pas une éloquente histoire du cœur que celle de ce *giaour?* (778) Quoi ! est-ce là cette belle figure idéale de Byron? — Vous cherchez la forme dans cette esquisse ; pour moi, il me suffit d'y trouver la passion et le mouvement. Je ne sais même pas s'il n'y en a pas plus que dans le poëte anglais dont toutes les créations tiennent un peu du fantôme. Mais ici rien de nuageux ; c'est bien vraiment un pauvre cœur humain que je vois saigner goutte à goutte. Le cheval renâcle, recule et refuse d'entrer plus avant dans la mer agitée ; mais lui, l'œil étincelant, le poing levé dans une convulsion de fureur, le turban flottant au vent, n'entend et ne voit rien, — les flots ont beau mugir, — que celle qu'il aime et qu'on lui vole sous ses yeux. Les fonds sont très beaux. Personne n'entend de nos jours aussi bien que M. Delacroix l'art de décupler la force d'expression d'une figure par l'accompagnement des fonds. Voyez plutôt ceux du bon Samaritain (780).

§ II.

Peinture religieuse.

La peinture religieuse a peu fourni cette année-ci. Cela devait être.

De tous les tableaux de sainteté, le meilleur, ce me semble, est l'*Assomption* de M. Lehmann (1935), que je préfère à ses Océanides, malgré le talent incontestable dont il a fait preuve dans cette dernière œuvre, parce qu'il y a plus de spontanéité et de sentiment. Jamais M. Lehmann n'avait été aussi tendre que dans ce tableau qui est tout d'un jet. La cou-

leur en est douce, l'harmonie suave, et le beau groupe de la Vierge, s'élevant par un mouvement surnaturel, nage dans une lumière mystérieuse, j'allais dire mystique, qui forme comme une auréole céleste autour de lui. La pose de la vierge est simple et noble, son geste pathétique, et tous ses traits rayonnent d'amour divin. Les anges sont très bien arrangés; cependant il me semble que celui qui est à gauche montre ses épaules avec une coquetterie un peu trop féminine. La partie supérieure du tableau est occupée par une grappe de têtes de chérubins toutes charmantes. En bas, le paysage nocturne est très heureux. Tandis que les hommes sommeillent, les chœurs célestes chantent dans les cieux, car la providence ne dort jamais. Cette assomption est une musique éthérée, un concert d'âmes s'élevant vers Dieu. Il est fâcheux que les jambes de la Vierge étant pliées en arrière, la lumière s'arrête aux genoux; cela fait paraître cette figure trop courte.

Il est rare de trouver de nos jours, dans une œuvre d'art, un sentiment religieux aussi réel qui ne soit pas d'imitation. De même que la plupart des musiciens croient que c'est la fugue et le contre-point qui font la musique religieuse, de même les peintres, faute d'une foi réelle, se réfugient dans la formule et vont demander à telle ou telle école, un peu au hasard, l'expression d'une idée qu'ils ne trouvent ni dans leur cœur ni dans leurs convictions. C'est que, dans notre monde d'opinions morcelées et ennemies, la véritable foi est rare. Aussi notre peinture religieuse, toute d'emprunt et d'imitation, est-elle radicalement fausse.

La véritable peinture du catholicisme, je ne veux ici parler que du catholicisme intolérant, exclusif, qui a pris pour devise ces mots cruels : *Hors de l'Église point de salut*, et non point de ce catholicisme conciliateur et humain que quelques hommes de cœur nous promettent, la véritable peinture de la religion du dogme de la grâce, du sacrifice et de l'expiation est la peinture byzantine, la peinture sur fond d'or, où chaque type, chaque mystère est symbolisé plutôt que représenté par une forme immuable et sacrée. Elle ne peut permettre à l'artiste d'interpréter jamais, et elle doit rester en dehors de la réalité parce que la foi révélée ne peut accepter l'autorité du raisonnement. — *Credo quia absurdum*, disait un père de l'Église. — Au point de vue théologique cette autorité est nulle; et si nous la voyons invoquer de nos jours, c'est parce que la religion est devenue un parti et la papauté un gouvernement. En se mêlant de politique, les prêtres ont humanisé la religion ; le dogme est descendu de ses hauteurs inaccessibles et va s'incarner encore une fois dans le peuple. Les arts ont

beaucoup contribué à cette révolution religieuse. Lorsque Raphael plaçait sur l'autel la beauté charnelle et profane, et forçait par son génie les peuples et les prêtres à brûler devant elle l'encens réservé à la beauté morale, invisible, il était aussi protestant que Luther. Le sensualisme de celui-là a fait à l'édifice gothique de l'Eglise une brèche aussi large que le rationalisme de celui-ci. Ses vierges si humainement belles étaient, au milieu du sanctuaire, une protestation contre le dogme de l'abnégation et du sacrifice d'autant plus dangereuse que les prêtres eux-mêmes la propageaient et la célébraient croyant servir leur propre cause.

A ce point de vue, les néo-catholiques ont raison de regarder l'œuvre religieuse de Raphaël comme négative du catholicisme. Profondément humaine et sensuelle, — et là est sa suprême beauté, — cette œuvre, inspirée par le génie payen adorateur de la forme et de la chair, venait détrôner l'art hiératique du catholicisme. Mais ils se trompent lorsqu'ils prennent pour types Pérugin ou Fiésole. Le mysticisme éthéré de l'un n'était pas plus orthodoxe que la dévotion doucereuse de l'autre. Les mystiques et les quiétistes ont toujours été les pionniers de l'hérésie. La seule peinture orthodoxe est la peinture byzantine; mais elle ne peut faire grande école de nos jours. Reste la peinture religieuse individuelle qui tient plus, à vrai dire, de la poésie que de la religion, et qui exprime plutôt un pressentiment qu'une foi. Chez M. Lehmann, la foi n'est qu'un idéalisme élevé, fille de l'imagination; la révélation n'y entre pas pour grand'chose. Son tableau est moins catholique qu'allemand; mais comme la forme est très pure, très spiritualisée et exclut tout sensualisme, cela passe pour très chrétien aux yeux des gens du monde souvent plus hérétiques qu'ils ne l'imaginent. Il est beau, c'est l'essentiel, et très religieux, sinon catholique.

La *Notre-Dame de Pitié*, de M. Dugasseau (908), bonne composition sévère et noble, est plutôt une traduction de la pensée religieuse du quinzième siècle que l'expression de l'idée moderne ou d'un sentiment individuel; mais l'imitation est au moins heureuse. L'ordonnance du tableau est d'une touchante simplicité. La Vierge est une excellente figure; on pourrait dire cependant que cette attitude conviendrait mieux à une femme lasse de porter sa douleur qu'à une *mater dolorosa* douée par le ciel d'une inépuisable puissance de souffrir. On voit ici l'étude intelligente des maîtres, et si nous trouvions ce tableau dans quelque musée d'Italie, nous le trouverions fort beau. Mais à chaque chose son temps.

Il y a beaucoup de talent dans le *saint Laurent* de M. Ver-

dier (3018), mais très peu d'orthodoxie pour le coup. Ceci est tout bonnement de l'histoire profane. Rien d'idéal, nul spiritualisme. Le héros est du reste dramatiquement compris ; son geste est pathétique, et il fait un grand effet sur la toile. Le reste du tableau était destiné à faire ressortir la figure principale, malheureusement le parti pris d'ombre qui devait former comme un cadre autour d'elle manque de solidité ; mais la disposition n'en était pas moins très bonne. M. Verdier est évidemment coloriste ; il y a beaucoup de vigueur et d'assiette dans son talent.

Avec les qualités foncières d'harmonie et de couleur qui sont dans la *Sainte famille* de M. Lessore (2015), ce tableau eût tout gagné à n'être qu'une scène domestique et familière. L'amour maternel est assez divin de soi pour se passer des anges du paradis. M. Lessore a tout ce qu'il faut pour traiter les sujets familiers. Sa palette, riche et souple, sait distribuer le clair-obscur et la lumière ; l'harmonie solide et variée de son tableau, toute pleine de charme, le prouve.

La vision de *Zacharie*, de M. Lœmlein (1723), est une composition hardie où je trouve de l'énergie, un sentiment de la forme très large et de l'originalité. Il ne faut pas s'effrayer pour un peu de bizarrerie, quand à cette bizarrerie se joint une force réelle. Ce tableau avait besoin d'une couleur énergique ; elle est pâle malheureusement et ne soutient pas la composition. Dans des sujets d'action, M. Lœmlein peut faire de belles choses.

§ c.

Peinture d'étude.

Je ne saurais où mieux placer la belle étude de M. Gigoux (1271) qu'à la transition de la peinture à la sculpture. C'est par là que je fermerai cette première série. Le ton en est vrai et beau, quoique un peu vineux peut-être, le modelé gras et simple, le dessin puissant, la construction large et l'harmonie générale très solide. Mais pourquoi cela s'appelle-t-il Cléopâtre ? — Cette femme nue s'étirant sur une peau de lion comme une courtisane lascive serait Cléopâtre parce qu'elle a un serpent en bracelet à son bras ? J'avais pensé que l'orgueilleuse égyptienne se serait parée de tous ses ornements royaux pour demeurer reine jusque dans la mort. J'aurais voulu voir au moins cette tête impérieuse qui vainquit César et fit d'Antoine un esclave, et je ne vois que le dessous d'un nez et d'un menton. Mais, que ce soit qui vous voudrez, qu'elle s'étire dans sa paresse voluptueuse ou qu'elle se torde dans les affres de la mort, c'est une belle étude.

VI.

Peinture sur émail. — Gravure. Lithographie.

C'est au génie qu'il appartient de créer, c'est-à-dire de rendre sensible au moyen de la forme une idée encore latente. Mais pour que cette idée, une fois qu'elle a reçu la vie, puisse devenir utile, il faut qu'elle soit vulgarisée et entre dans l'usage commun. Après la création, la propagation. Or, il n'est point de meilleur moyen de propager une idée que de la multiplier; la reproduction la rend indestructible. L'imprimerie a désormais assuré l'affranchissement de la pensée. La barbarie ne saurait plus revenir et la civilisation ne peut plus tomber que pour passer à une période sociale plus élevée.

Ni la gravure, ni la lithographie ne sont précisément à la forme et aux arts du dessin ce que l'imprimerie est à la pensée et à l'art de la parole ; elles ne les reproduisent que d'une façon incomplète. Mais en attendant que nous ayons trouvé pour reproduire la peinture un procédé aussi parfait que l'imprimerie, il faut reconnaître la grande utilité de la lithographie et de la gravure. Si les Grecs avaient connu ces deux arts, que d'œuvres immortelles auraient été sauvées ! Pour nous, honorons comme il convient ceux qui se consacrent à reproduire les ouvrages d'autrui; ils nous sont plus utiles que tous ces auteurs médiocres qui, sous le nom de tableaux originaux, nous donnent d'inexactes et détestables copies des grands maîtres. Comprendre et bien rendre une œuvre de génie n'est point chose facile.

Avant d'arriver à la lithographie et à la gravure, où je ne puis jeter qu'un coup-d'œil bien rapide, je m'arrête aux émaux.

La peinture sur émail semble vouloir se relever en France. La manufacture nationale de Sèvres y fait de louables efforts. Elle prépare, dit-on, pour l'exposition de Londres quatre émaux d'une dimension extraordinaire. En attendant en voici

deux, la *Belle Jardinière* de Raphaël (1824) et la *Vénus Anadyomène* de M. Ingres (1825) aussi remarquables par la dimension et la beauté de l'émail, qui est de la plus belle eau, que par le talent avec lequel ils sont exécutés. Mme Pauline Laurent est un copiste de mérite ; elle a de l'exactitude dans le dessin, de la finesse dans le modelé et du brillant dans le coloris, qualités d'autant plus estimables ici qu'aux difficultés naturelles de l'art se joignent celles du procédé.

M. Devers a deux copies, l'*Astronomie*, d'après Lesueur, (842), émail sur lave, et *le Dante* d'après M. Delacroix, émail sur porcelaine, toutes deux fort belles et d'un aspect aussi franc que de la peinture très franchement faite. Rien de vitreux ou de trouble ; la touche est nette, le modelé énergique, la couleur vigoureuse, et ces émaux ont toutes les qualités d'un bon tableau à l'huile.

Le Banquet et le *Marché sur la plage* de M. Desjardins (3753-54) ont parfaitement l'air de véritables aquarelles, et tout le monde s'y laisserait prendre. Aucune lithochromie que j'aie vue jamais n'arrive à ce résultat, et ce sont des gravures. Peut-on rendre aussi bien par ce procédé des peintures à l'huile? Si cela est, il ne reste plus qu'à trouver un moyen de copier aussi mathématique que le système de réduction de M. Collas, et l'imprimerie des arts du dessin est trouvée.

Nous sommes à la gravure. Je vois avec plaisir, je l'avoue, que la taille douce cède le pas à l'eau forte ou à la lithographie. La gravure en taille douce avait fini par oublier qu'elle n'avait d'autre mission que de représenter la peinture. Comme font assez volontiers les mandataires, elle se considérait comme une autorité indépendante, et croyait n'avoir à travailler que pour son propre compte. Elle se complaisait en soi-même, se délectait dans les tailles, les points, les carrés et les losanges, sacrifiant le dessin au contour, et l'harmonie au travail du burin qui voulait triompher partout et malgré tout. La peinture n'était qu'un prétexte à graver et se voyait traitée en sujette. Très coûteuse, très lente, et à tout prendre rendant bien moins exactement que la manière noire, l'eau forte ou la lithographie, la gravure devait être d'autant plus négligée que ces deux procédés faisaient plus de progrès. Elle est honorablement représentée à cette exposition cependant par MM. Martinet, Bridoux, Burdet et François.

La gravure *fac-simile* est arrivée très loin. L'imitation est surprenante. Il y a toute une collection de dessins de maîtres gravés de la sorte pour la calcographie du Louvre. Il faut remercier le ministre qui a fait exécuter ce travail ; rien n'est plus propre à donner le goût des bonnes choses et à aider les

bonnes études. Les grands maîtres ont mis tout leur génie dans leurs dessins, toute leur inspiration vierge et fraîche, et là se montre leur pensée toute nue. Ces fac-simile sont généralement bien faits, et dans l'esprit des originaux. M. Bein en a deux. Le n° 3727 imite étonnamment le travail de plume du Titien. Une des plus jolies cariatides que Raphaël ait composées pour le Vatican a été rendue par M. Butavan. M. Chenay en a trois. Le portrait de Salaïno (3745) est charmant. M. Leroy en a quatre d'après Corrège, Titien, Raphaël et Van-Dyck; M. Rosote, un d'après Raphaël. Il serait d'un grand intérêt pour l'art que ce travail fût continué. Avec le temps, notre riche collection de dessins se trouverait reproduite (au moins les choses les plus précieuses), et ces œuvres du génie seraient à jamais préservées de la destruction.

M. Girard a parfaitement gravé les deux beaux portraits de M. Ingres, dessinés avec cette verve et cette originalité qui rendent si précieux ses portraits au crayon. Il est impossible de mieux traduire le faire de M. Couture que ne l'a fait M. Manceau dans le portrait de George Sand (3807).

Je vois de fort belles eaux fortes. J'en compte neuf sous le nom de M. Bléry (3730 à 35) et six sous celui de M. Chaplin (ce sont les peintres qui font les meilleures gravures). MM. Hédoin et Lœmlein, peintres aussi tous deux, en ont, le premier quatre, le second trois. M. Jacques en a le même nombre que le dernier. Chacun a sa manière et son sentiment; mais dans toutes ces gravures on reconnaît l'étude des eaux fortes flamandes. C'est suivre une bonne voie. Je mentionnerai à part six belles gravures pleines d'effet, dernier travail de Louis Marvy qui vient de mourir encore bien jeune.

M. Mouilleron est le roi de la lithographie, je veux dire le plus habile. La *Mort de Valentin*, dans Faust, est magnifique : on croit voir la peinture de M. Delacroix (3905). Le *Buveur*, du même peintre dans le même cadre, est également très beau. M. Leroux a envoyé huit lithographies (de 3892 à 99), toutes plus jolies les unes que les autres. M. Anastasi, peintre lui-même, a reproduit une douzaine de paysages de nos meilleurs maîtres, avec une grande justesse de sentiment et de caractère (3855 à 58). M. Soulange-Tissier a un beau Decamps. M. Desmaisons rend très bien les dessins de M. Vidal, et M. Sudre les peintures de M. Ingres, ce qui est plus difficile. N'oublions pas ici deux très belles aquarelles de M. Pollet, le *Joueur de violon* du palais Sciarra (2505), et la *Naissance de Vénus*, de M. Ingres, qui nous promettent deux belles gravures de plus.

VII.

Sculpture.

DE LA SCULPTURE CHEZ LES ANCIENS ET CHEZ LES MODERNES.
ESPRIT DE LA STATUAIRE. — DU NU.
ANALYSE DES ŒUVRES PRINCIPALES.

La sculpture semble inconciliable avec notre laide civilisation industrielle, morcelée et négative de l'unité psychique et physique de l'homme et du développement intellectuel et corporel qui était la vie même de la société grecque. Elle n'a pu se naturaliser encore dans nos climats où elle vit toujours à l'état de plante de serre chaude. Je ne crois pouvoir mieux faire que de citer un remarquable passage du savant *Essai sur les arts plastiques chez les anciens* de M. Hettner, qui mériterait bien d'être traduit en français, où les raisons de ce fait sont déduites avec une grande éloquence et une grande perspicacité :
« L'homme, le corps humain est l'unique sujet de la plasti-
» que. — La plastique, par sa nature même, essentiellement
» anthropomorphique, ne pouvait fleurir et devenir l'expres-
» sion vraie de la vie que chez un peuple où la vie elle-même
» est toute anthropomorphique, comme chez les Grecs pour
» qui l'orchestique, la danse, c'est-à-dire l'amour enthou-
» siaste de la beauté et de l'art de donner une expression si-
» gnificative aux mouvements du corps était l'acte religieux
» le plus saint, et pour qui la gymnastique, l'adresse et le per-
» fectionnement du corps était le but principal de l'éducation,
» et donnait une gloire immortelle. Une pareille harmonie
» de la nature humaine intégrale, une pareille fête de la sen-
» sualité spiritualisée ne s'est jamais vue sur la terre depuis
» la chute de la Grèce. Bientôt après vint le christianisme,

» tuant la chair, ne s'occupant que de l'homme intérieur, et
» pour qui le corps n'est plus qu'une enveloppe bonne à être
» mise de côté, qu'un misérable accessoire de l'âme. La
» danse n'est plus une pompe religieuse ; elle est proscrite des
» silencieuses et sévères solennités du dimanche ; le corps
» n'est plus *éduqué* et développé par le vrai chrétien pour
» qu'il devienne l'expression vivante de son être moral ; il
» sera châtié à force de jeûnes et de veilles et mortifié par la
» vie cénobitique. Dans une pareille atmosphère, la plastique
» sentit le sol manquer sous ses pas, et elle ne pourra véri-
» tablement plus ressusciter avec une nouvelle force de vie
» avant que, par la force générale des mœurs, la *sensua-*
» *lité* n'ait été remise en possession de ses droits éternels, im-
» prescriptibles, tant que la saine unité et l'inséparabilité ab-
» solue de l'âme et du corps, déjà depuis long-temps recon-
» nue de nouveau par la science, ne sera pas devenue la base
» normale des formes mêmes de la vie. »

Remarquez que la seule époque où la sculpture ait, depuis les Grecs, essayé de refleurir, a été la renaissance, c'est-à-dire l'époque où l'humanité, reniant le mysticisme du moyen-âge et se jetant dans les bras du sensualisme, réhabilitait, glorifiait, idolâtrait presque la beauté physique. Les Italiens avaient beau faire, ils ne pouvaient rétablir l'unité. Le *luxisme* du seizième siècle fournissait assez d'éléments à la peinture, mais son luxe tout extérieur ne pouvait suffire à la statuaire e nourrit de la chair de la beauté. L'huma-
nité nie de son blasphème contre elle. En se je-
tant ns spiritualisme exclusif, elle s'est perdue. Pas-
sant uerre à l'oisiveté, le patricien a fini par devenir
mol et faible ; et le plébéien, sur qui est retombé tout le poids du travail que portait l'esclave dans l'antiquité, a été usé par la misère et déformé par la dure vie : tous deux sont devenus laids. Dans une société pareille, la sculpture était impossible, et elle ne peut renaître que dans l'harmonie sociale, alors que l'unité du corps et de l'âme sera accomplie. La civilisation industrielle n'emploie donc guère la sculpture qu'autant qu'il est nécessaire pour que la tradition ne soit pas perdue. Et nous n'avons même pas compris que dans la sculpture le bas relief était la forme dont nous pouvions tirer le meilleur parti, parce qu'il touche de plus près à la réalité et n'est pas comme la statue l'expression concrète de l'idéalisme le plus élevé et du sentiment de la beauté le plus pur.

Idéalisme et beauté, voilà le sens de la plastique, dans son expression complète : la statue. Elle dégage la forme des autres éléments de l'art, et *abstrait* la beauté de la

nature. La peinture peut se modifier et descendre de l'idéalisme le plus sublime au matérialisme le plus complet; la sculpture ne peut se prêter à ces transformations: sans la beauté elle n'est pas. Aussi n'appartient-il qu'aux intelligences raffinées, habituées aux spéculations élevées de l'esprit, et initiées aux mystères de la forme de goûter cet art de haute civilisation; les intelligences peu exercées qui comprennent la peinture, au moins par le portrait, et l'architecture à cause de son but utile, — il faut bien des églises pour le peuple et des maisons pour les bourgeois, — n'y comprennent généralement rien.

L'art de la statuaire n'est pas seulement abstrait, il est avant tout religieux et national. On ne doit élever de statues qu'aux héros et aux dieux. La statue est si essentiellement héroïque qu'elle est inapplicable aux grands hommes vivants; c'est que pour les contemporains comme pour les valets de chambre il n'est point de héros: la mort seule et le temps donnent l'apothéose. Pour un contemporain, quel vêtement choisir? Par cela seul qu'il est *réel*, l'habit moderne est anti-statuaire; tout vêtement d'emprunt, fut-il antique, est inadmissible puisqu'il est historiquement faux; la vulgarité est aussi inconciliable que la fausseté avec l'idéalisme qui est l'essence de cet art. C'est que le véritable costume de la statuaire est le nu, le vêtement que le créateur a donné à l'âme. Les Grecs l'avaient compris, et les draperies que l'on voit dans les œuvres de la bonne époque, n'y interviennent que dans certains sujets où ils étaient indispensables, et plutôt pour faire ressortir le nu, le parer, et mettre un peu de variété dans l'œuvre. Ce ne sont pas certainement des costumes du temps; et les Athéniens n'allaient point nus par les rues d'Athènes comme nous les voyons représentés dans les bas-reliefs grecs.

Oui, décerner une statue, c'est décerner l'apothéose. Mais l'apothéose des contemporains est toujours suspecte d'engouement aveugle ou de vile flatterie. — La voix de la postérité désintéressée peut seule donner à ce décret d'immortalité une autorité légitime. Ce n'est pas d'ailleurs sans un sentiment d'envie et d'incrédulité que l'on voit monter aux rangs des dieux celui qui vécut de notre vie, qui fut notre ami peut-être, tout au moins notre égal. Lors même que nous reconnaissons son génie supérieur, il nous est impossible de nous le représenter sous une autre forme que celle sous laquelle nous étions habitués à le voir. Quel soldat de la vieille garde reconnaîtrait son empereur sous un autre habit que la redingote grise traditionnelle? Mais pour la postérité c'est autre chose.

Elle n'a jamais vu l'homme et ne connaît que le héros. Que lui importerait, d'ailleurs, la réalité matérielle que la statuaire ne peut rendre? Supposons que la France, d'ici à quelques siècles, songe à élever une statue à Napoléon. Que pourra-t-elle vouloir exprimer par cette figure blanche dont les chairs, les yeux et les cheveux sont d'une même couleur, par ce fantôme isolé sur son piédestal comme une urne cinéraire, immobile au-dessus de nos têtes et respirant une autre atmosphère que nous, celle de l'immortalité? Ce ne sera ni le général de l'armée d'Italie, ni le conquérant de l'Egypte, ni le premier consul, ni l'empereur. Préférera-t-elle le guerrier au législateur? le républicain au despote? Mais Napoléon n'est point l'homme de tel ou tel moment; il est la somme totale de tous ces Bonaparte qui se sont succédé pendant quinze ans; et cette somme forme le héros. En habit de général, il n'est que le chef de la grande armée, et la peinture suffit à reproduire ses actions. La statue ne veut représenter que l'être moral, ne prétend exprimer que son génie; et comme le corps est le vêtement de l'âme, il ne faut pas le déguiser sous l'habit du tailleur. Le génie est immortel et les vêtements passent de mode.

Le nu étant l'âme de la statuaire, on comprend la raison de la décadence de cet art parmi nous. Il ne faut point perdre cela de vue dans l'appréciation des œuvres de notre époque. Plus la sculpture est difficile, et plus il faut louer les trop rares artistes qui, guidés par le bon sens, s'éloignent des routes battues, cherchent à relier la sculpture à ce qu'il y a de vivant et de beau dans notre milieu social, et à lui ouvrir de nouvelles voies.

Le travail de M. Ottin est une tentative de ce genre. C'est un hymne de louange à la grande idée de Fourier; c'est la première pierre du monument que lui élevera l'humanité reconnaissante. Le buste du sublime penseur qui découvrit la formule de la mathématique sociale domine le monument. Cette noble tête, d'où rayonnèrent tant de vivantes et fécondantes pensées, cette tête qui fut toujours couronnée des épines du mépris et qui méritait tous les nimbes glorieux des saints et toutes les couronnes civiques des héros, doit être entourée d'une guirlande de fleurs et de fruits, symbole gracieux de son génie. Cette guirlande se reliant aux moulures qui rattachent le monument à l'architecture de la salle où il doit être placé, n'a pu être exposée. Le piédouche qui supporte le buste contient le cadran d'une pendule : le monument est une cheminée. — Il me semble qu'il est bien d'introduire l'art dans la vie domestique. — Deux élégantes et

nobles figures sont assises au pied du buste, adossées contre le piédouche, l'une est la Justice, l'autre la Vérité. Cela dit tout l'esprit de la doctrine de Fourier. L'attitude de ces deux figures, très largement faites, est grande et sévère, et rentre dans des lignes architecturales, comme il convient à la place qu'elles occupent. Elles forment une base vivante qui est comme les gradins de l'autel élevé à l'idée.

Au-dessous de ce groupe court un bas-relief très peu saillant, d'un modelé doux et fin, qui déroule en un tableau charmant quelques scènes de la vie harmonienne. Une longue treille capricieusement fouillée et soutenue par de légers pilastres qui servent à diviser les différents groupes de cette composition, les relie tous dans une commune unité. Chaque détail est gracieux, l'arrangement des figures est plein de goût, et l'idée générale se développe harmoniquement. Le costume était inesquivable ; la draperie flottante et la tunique qui sont conciliables avec tous les temps et tous les lieux en font les frais. Peut-être cependant M. Ottin aurait-il pu donner un peu plus d'importance aux nus. Ce charmant tableau ne convertira certainement personne, et n'a point la prétention d'être un exposé complet de la doctrine phalanstérienne, mais il offre une série de scènes gracieuses parfaitement intelligibles et intéressantes pour tous. Pour ceux qui ne tiennent pas à connaître nos idées, rien n'a besoin d'explication. Ce sont des idylles, des scènes de famille, revêtues de formes belles et nobles. Et de même que le juif policé sait jouir des œuvres des grands maîtres dont la vie du Christ est l'éternel sujet; de même que le protestant ne fait nulle façon d'admirer tel tableau qui retrace les miracles d'un saint auxquels il ne croit pas, ainsi les civilisés les plus incrédules et les plus éloignés de nos théories, peuvent apprécier sans crainte le mérite d'une œuvre d'art née d'idées opposées aux leurs. Est-il bien nécessaire de croire aux dieux de la mythologie grecque pour admirer les bas-reliefs de Phidias ? Ne soyez pas plus intolérants pour nos idées que nous ne le sommes pour les vôtres.

Je reviens à mon sujet. Ce bas-relief est en retraite de deux socles latéraux et de l'entablement de la cheminée qui les supporte. Cet entablement est supporté lui-même par deux groupes d'enfants dont les chairs fermes et souples, les figures riantes, l'expression de gravité enfantine, les tournures carrées, fières et gracieuses, offrent un ensemble charmant. La facture de M. Ottin est grasse et ample. Point d'inutile anatomie sous prétexte de science, point de sécheresse sous couleur de naïveté ; le style est élevé sans pédanterie et sans froideur, vivant sans sortir du calme externe de la plastique.

Ceci doit plaire à tous ceux qui ont le sentiment du beau. Quels charmants enfants! entends-je dire à chacun. — Mais si l'on apprend que ces beaux petits amours sont les représentants des *petites hordes* et des *petites bandes*, voici que la louange s'arrête sur les lèvres et se change en un rire moqueur. Console-toi, mon cher Ottin, ton travail, phalanstérien ou non, est bon et beau, et ce ne sera pas une petite gloire pour toi que d'avoir été le premier sculpteur du phalanstère. Le service que tu rends à l'idée d'association, l'idée te la rendra en sauvant ton nom de l'oubli dans le lointain avenir où tant de gloires civilisées seront englouties à jamais.

Le groupe de M. Barye, un *Centaure et un Lapithe* (3171) peut passer pour un chef-d'œuvre dans notre âge moderne. Le sujet est rendu avec une netteté et une limpidité tout-à-fait grecques. M. Barye est arrivé au beau style hellénique en cherchant et suivant naïvement la nature; c'est là, du reste, le procédé des Grecs. Aucune de nos sculptures académiques ne respire un parfum aussi grec. Le Lapithe est de la race des Eginètes et des héros du Parthénon, quoiqu'il soit un peu plus massif et un peu plus en chair. La tête a un caractère archaïque, il est vrai, mais très fier et très vivant. Le geste est accentué, robuste, plein et à son apogée de mouvement. Celui du corps entier est écrit avec une calme énergie qui lui donne beaucoup de grandeur : les membres se balancent par mode contrasté, s'équilibrant les uns les autres, ainsi que cela se voit d'ordinaire dans l'art grec où le rhythme du mouvement est toujours carré et ne boîte jamais. Ici encore la mélodie du contour est suivie, l'harmonie des parties pleine, et la musique de la forme puissante. Le Centaure a beau lutter, il est vaincu, tant le mouvement de son adversaire est héroïque et puissant. Il fait un effort désespéré; sa jambe droite de cheval se raidit et l'autre se replie convulsivement; sa croupe veut bondir et son arrière-main bronche; ses reins se tordent et ses bras luttent, mais c'est en vain : l'héroïsme a triomphé de la brutalité. Les deux figures qui composent le groupe sont très bien liées; l'une n'y gêne pas l'autre, et de quelque côté qu'on les regarde, chacune d'elles apparaît sous un aspect piquant et nouveau. Cette œuvre était dans des conditions excellentes de statuaire, et j'y vois une grande unité de conception et de forme comme chez les Grecs.

Une heure de nuit, par M. Pollet (3554) est une charmante idée rendue avec bonheur. Elle est sortie d'un jet du cerveau de son auteur comme une cantilène italienne, spontanée et gracieuse. En se plaçant vis-à-vis, mais un peu à droite, de façon à voir la figure de trois quarts, le mouvement en est

plein de suavité, et l'œil embrasse à la fois la tête, les deux bras dont les mouvements divers se font alors mieux sentir, le torse bien développé, la jambe et les deux pieds enlacés, et même la draperie tombante avec les deux petits amours qui servent à soutenir la figure. Elle respire un mol abandon et vole avec une gracieuse nonchalance, une paresse divine qui vous charme et vous rassure à la fois. — On sent que voler lui est aussi naturel qu'à nous respirer. Ses beaux yeux fermés, sa bouche souriante de quelque céleste rêve, donnent une poésie mystérieuse à cette figure qui passe devant vous comme une ombre. Au point de vue de l'exécution il y a dans cette statue des parties fort jolies et d'autres où l'on sent la lutte entre la volonté et la difficulté, entre l'idéal et le naturalisme. Il n'est nullement facile à un artiste de s'assimiler la forme humaine, de telle façon qu'elle jaillisse naturellement de sa pensée pour s'incarner dans son œuvre. Une analyse détaillée trouverait des côtés faibles dans celle-ci : mais ne les cherchons pas et jouissons de sa beauté.

Vue de face l'*Érigone* de M. Jouffroy (3459) est belle : la forme est large et noble, le mouvement bon ; et le talent de l'auteur mérite des louanges. Mais une statue doit être *une* de forme et de pensée, et, de quelque côté qu'on l'envisage, présenter toujours un sens et un aspect complets. De même qu'en musique les premiers membres d'une phrase mélodique bien faite amènent logiquement sa conclusion naturelle ; de même, en sculpture, il y a une logique de mouvement et de lignes impossible à définir, mais que l'on sent bien, à laquelle on ne peut se soustraire, et qui est la loi même de la plastique. Rien dans la partie supérieure de la statue de M. Jouffroy ne peut faire pressentir ou amener le mouvement forcé des jambes. A mesure que l'on tourne autour du piédestal, elles deviennent de plus en plus inintelligibles et disgracieuses ; et lorsqu'on se place derrière le tronc d'arbre contre lequel elle est appuyée, on ne voit plus qu'une chevelure semblable à un ruisseau, un bras levé à droite, et une masse ronde de l'autre côté (c'est la hanche) d'où l'on voit sortir un pied. Les sublimes figures du fronton du Parthénon qui ne devaient jamais être vues que de face sont également belles de tous les côtés ; c'est qu'elles sont conçues dans une admirable unité.

M. Meusnier, dans sa *Mort de Laïs* (3523), prouve qu'il a le sens de la mélodie statuaire. Il y a là tout le calme de la plastique qui n'exclut ni l'expression ni le mouvement, mais qui ne permet jamais que l'unité de la ligne soit brisée. Cette figure ne manque pas de dramatique, et la forme et la conception se développent sans contradiction et sans secousse

jusqu'au bout. La tête, vue de côté droit, en profil, est belle, et il y a de la force et de l'ampleur dans ces formes dont les proportions sont justes et balancées, mais qui manquent de finesse et de vénusté.

Le *Faune dansant*, de M. Lequesne, est une bonne étude de l'art romain et accuse un sentiment juste de la nature. J'y trouve beaucoup d'entrain et des morceaux très bien exécutés. Mais les membres ne se font pas équilibre, et les gestes ne se balancent point; or le balancement des diverses parties du corps est une loi constante de l'art grec et de la nature. Rapprocher par un double mouvement convergent le bras et la jambe d'un même côté, c'est produire une combinaison de lignes disgracieuse et un mouvement faux, tout au moins difficile. L'exécution est aussi trop noueuse. Le marbre ne doit pas accentuer les détails comme le bronze ou la peinture.

Quand il s'agit de compléter ou de restaurer un monument, il faut le faire dans l'esprit de l'époque où ce monument fut élevé. Le pastiche est ici de rigueur. La *Loi* et la *Justice*, de M. Toussaint (3596-97), destinées à l'horloge de la tour du palais de Justice, sont bien dans le style de la renaissance française et rappellent la manière de Germain Pillon : à leur place, elles feront à coup sûr un fort bon effet.

La figure de la *République*, de M. Roguet, a une fort belle tournure et est très fièrement composée. Le geste est énergique et noble, et la draperie, très simple, est d'un bon jet.

Quelles que soient les critiques que l'on puisse adresser au système et aux œuvres de M. Préault, il n'en est pas moins un artiste éminent. Le talent inspiré a toujours raison, en dépit de toutes les raisons. Je ne dis pas que la nature n'ait point voulu faire de M. Préault un peintre plutôt qu'un sculpteur; mais il sait mettre dans le marbre et dans le bronze une telle chaleur de sentiment, il sait leur donner une telle vigueur d'expression et tant de poésie, que l'on est obligé de reconnaître sa valeur. Son Ophélie est une touchante élégie; elle est couchée dans le sein des eaux comme une fleur brisée. Sa main gauche tient encore sa couronne fanée; la droite presse ce cœur qui ne bat plus, mais qui tant aima, et sa bouche entr'ouverte semble murmurer ces chants d'amour dont elle berçait sa folie. La draperie voilant chastement son corps, ses beaux longs cheveux épars, ces herbes aquatiques, les eaux elles-mêmes, tout flotte comme dans un rêve. Cette ébauche est dictée par un sentiment très tendre, et il en sort une mélancolique poésie qui va à l'âme.

Son *Christ en croix* (3570) est une création très dramatique. Cette tête penchée sous le poids d'effroyables douleurs, couron-

née de cette grande chevelure qui la couvre d'un voile et semble pleurer sur le martyre de l'homme-Dieu est vraiment pathétique. Les chairs sont pantelantes et *saignent* la douleur. Les bras sont très beaux. L'ensemble est court, violent, exagéré ; mais cela vous remue. Dans sa *tuerie* (3566), M. Préault a poussé sa manière à l'extrême. C'est un cauchemar, une boucherie, une débauche d'esprit ; mais c'est toujours fort et vivant.

Le *Buste d'un nègre*, par M. Cordier (3270), est superbe. Le modelé est parfait, et cela est plein de caractère. La physionomie individuelle, le type de race, le tempérament, tout y est. Ce buste fait le pendant des portraits de M. Ricard. Ici le bronze était bien appliqué, et son effet brillant dans les yeux, où il est décapé et où il contraste avec les prunelles, creusées et noires par conséquent, est étonnant. Le bournous, aussi décapé, fait ressortir la peau foncée ; l'arrangement en est bon, ainsi que celui du Fez.

Des deux bustes de Mlle Rachel que M. Clésinger a exposés, celui qui la représente dans le *Moineau de Lesbie* est le meilleur, à beaucoup près. Ici au moins l'artiste a rendu un des côtés de cette physionomie typique et pleine de race. Le profil est fin et le sourire charmant de malice ; mais de face, la tête semble aussi vide que dans la Phèdre. — Une Phèdre, qui s'appelle Rachel, poudrée !... car elle l'est. — Il ne lui manque qu'une robe à paniers. Ce n'est point la grande tragédienne. Dans le buste comique, la coiffure est on ne peut plus coquettement arrangée.

Les animaux sont parfaitement représentés à cette exposition. Le groupe de *Taureaux combattant*, de M. Isidore Bonheur (3186), est très beau, plein de mouvement et de nature, naïf et vivant à la fois, et la forme y est très large. M. Barye est toujours le *maître*, quand il s'agit d'animaux. La férocité carnassière avec laquelle son *jaguar* (3172) fait craquer les os de ce pauvre lièvre est effrayante : cela est sauvage, énergique et reste dans de fort belles lignes. J'ai remarqué un joli groupe en bronze, *chasse au sanglier* (3516), et un chien, *braque anglais gardant du gibier* (3514), par M. Mène, qui ne peuvent manquer d'avoir le plus grand succès dans le monde du *sport*. Le *Vautour brun*, de M. Caïn (3208) a beaucoup de style, de caractère et de naturel. *Les grenouilles demandant un roi* (3209) sont une délicieuse satire en même temps qu'un joli groupe. Pourquoi diable aussi vouloir un roi ! Les voilà piteusement éparses sur le sol, les quatre fers en l'air. Celle qui, assise sur une pointe de rocher, pleure débonnairement son malheur, au lieu de se sauver, est d'un excel-

lent comique. Sa majesté les croque avec une volupté toute autocratique. *Une étude d'alouette* (3210) et *une scène d'amour* (3212) sont de vrais bijoux d'étude et d'exécution. Le *Marabout*, de M. Frémiet (3404), destiné à faire l'un des pieds d'une table de granit égyptien dont le vautour de M. Caïn fera l'autre, a plus de style encore que celui-ci. Il est impossible d'être mieux dans la donnée. Son *Ours blessé* (3399) est certainement une œuvre recommandable; il y a de très belles parties, beaucoup d'accent... *Ma... non mi persuade*. J'aime mieux sa chatte (3398). Jamais chatte n'a fait ron-ron d'un air plus majestueux et benoît en allaitant ses petits; et comme ils sont nature ! Voilà bien ces corps roses et laiteux qu'on n'ose toucher, tant ils ont l'air délicats et fragiles. Je dois aussi signaler le groupe de M. Comoléra (3265), excellente et consciencieuse étude de perdrix et de grives.

VIII.

Architecture.

L'architecture, qui, après la grande œuvre religieuse qu'elle avait accomplie au moyen-âge, semblait, en entrant dans l'âge moderne, vouloir prendre un nouvel essor d'où l'on pouvait espérer voir sortir une œuvre civile aussi grande, l'architecture s'est en quelque sorte pétrifiée de nos jours. La fleur que le seizième siècle vit éclore s'est flétrie sans avoir donné encore de fruit; et l'architectonique se traîne sur les traces du passé dans une imitation servile. Les doctrines de l'école sont impuissantes à la relever. Les partisans du style grec pur, d'une part, ceux de l'art gothique ou de la renaissance franco-italienne, de l'autre, les battent en brêche : elles tomberont, cela est sûr ; mais qui recueillera les fruits de la victoire? qui recueillera cet héritage ? — Pour le moment nous en sommes à l'éclectisme (éclectisme très restreint et très partial d'ailleurs), c'est-à-dire au morcellement, à l'antagonisme et à la confusion des styles, que nous ne semblons pas avoir bien digérés; mais de style qui nous soit propre nous n'en avons point. Nous tâtonnons, parce que notre société divisée n'a pas de besoins et d'usages communs qui puissent donner leur empreinte à l'architectonique, mais seulement des intérêts et des habitudes opposés et exclusifs les uns des autres. C'est qu'elle n'a point d'idée mère, de principe. Si nous en avions un, la force même des choses en déduirait un type architectural. Faute d'en avoir, nous allons chercher nos modèles dans le passé; et il est si commode de jurer *in verba magistri,* — cela dispense de chercher soi-même, — que l'on ferme les yeux à toute apparence d'idée nouvelle lorsqu'elle se présente, ou qu'on l'oblige à s'allier à des formes avec lesquelles elle est inconciliable.—Ah ! les œuvres classiques, précisément parce

que ce sont de grandes œuvres, offrent un grave danger : elles rendent l'esprit humain paresseux.

Cependant l'industrie est là qui talonne la science et se passe d'elle quand elle se montre rétive. L'industrialisme a fait violence à l'architecture, et cette honnête femme, inféconde jusqu'à présent, est, ma foi, devenue grosse. Les enfants de l'amour ont toujours le diable au corps, dit-on ; je crois que de belles destinées attendent celui qui va naître. Une société nouvelle exige et produit une architecture nouvelle qui, de même que le christianisme succédant à la loi de Moïse, n'abroge pas, mais confirme l'ancienne. L'étude intelligente du passé est nécessaire pour arriver à l'avenir. Une connaissance exacte de la vie privée et domestique des anciens, par exemple, serait fort utile ; ils étaient souvent plus près que nous du véritable sens de la nature ; et l'on trouve dans toutes leurs œuvres, dans leurs constructions les plus simples, et jusque dans les ustensiles les plus ordinaires un sentiment de la beauté, un goût pour la forme, naturel chez un peuple qui n'avait point encore imaginé de scinder l'homme en deux parties et de proscrire tout luxe et toute sensualité, mais qui nous remplissent d'admiration, nous autres modernes. Mieux que nous, l'avenir saura tirer parti de l'art antique ; aussi, en vue de cet avenir, le travail de recherches archéologiques et de restauration que l'on fait aujourd'hui a-t-il son utilité. Notre époque est on ne peut mieux placée pour s'y livrer. Son indifférence, son scepticisme lui laissent tout le calme et tous les loisirs nécessaires à de pareilles recherches, que la science lui donne les moyens de mener à bonne fin.

La *Restauration de la villa de Pline*, par M. Bouchet (3625-26), me semble être un très joli travail, fait dans un excellent goût de l'antique, avec beaucoup de soin et de recherches. Ce sont de charmants dessins.

Ce n'est que d'hier que nous connaissons véritablement l'architecture grecque. Voici quelques années que les pensionnaires de l'Académie de Rome nous montrent les monuments de l'Attique. A la dernière exposition au palais des Beaux-Arts, nous avons pu voir une très belle restauration de *l'Erechteion*, et un joli travail sur les *Propylées*. Celui que M. Chaudet expose maintenant (3638-43) a son mérite. Il est bon que l'on ait plusieurs travaux sur le même sujet ; de la discussion et de la comparaison la vérité se dégage.

S'il est bon d'étudier les Grecs, il ne faut point à cause de cela négliger d'explorer et de recueillir nos antiquités nationales. Nous sommes, nous autres Français, un singulier peuple ; nous avons la superstition du présent qui n'est que

l'héritage du passé, et nous n'avons aucune religion pour celui-ci, à moins que ce ne soit une aveugle idolâtrie. Il faudrait vénérer le passé comme un homme fait vénère ses aïeux, les consultant, écoutant leurs avis, mais conservant toujours son indépendance afin d'agir toujours suivant sa conscience. La vénération légitime pour le passé se concilie parfaitement d'ailleurs avec le progrès. Tandis que le présent n'est qu'un point mathématique dans l'espace, se mouvant éternellement sans que notre œil le voie se mouvoir ou y puisse rien discerner, tant il est étroit, le passé est immense ; et la distance où nous nous trouvons de lui est suffisante pour que notre vue puisse s'y promener librement, étudier et découvrir parfois des exemples applicables aux questions qui nous occupent et qui ne sont souvent que la reproduction de phénomènes bien anciens. Il faut recueillir les reliques des temps qui ne sont plus, ne serait-ce qu'à titre de souvenir familial.

Les dessins de M. Bourla offrent un certain intérêt archéologique, puisque les monuments que renfermait l'ancienne église de *Sainte-Geneviève* n'existent plus. M. Duval nous offre l'état actuel et le projet de restauration d'une jolie petite église de *Neuilly-sur-Marne* (3651-54); M. Manguin, une série d'études archéologiques : la crypte de l'église de *Saint-Laurent*, à Grenoble, septième et onzième siècles (3697), un *Arc antique* à Die (3698), et l'église de *Notre-Dame de Calma* (3699). Les plus curieuses de toutes ces études sont celles que M. Régnauld-Bréon nous a données en quatre cadres, et où l'on trouve des peintures à fresques de l'église de *Nohant de-Vicq* et la restauration de cette église romane. Ces fresques ont un caractère barbare très remarquable et semblent avoir une grande importance, historiquement parlant au moins.

Il est assez difficile de dire ce que nous entendons par ces mots : architecture moderne, puisque, par le fait, notre époque n'a point de style particulier. Ne s'agit-il que de restauration, l'on s'en tire bien, très bien même parfois. — Voyez la Sainte-Chapelle, le château de Blois — mais s'il faut construire des monuments nouveaux nos architectes ne savent trop à quel saint se vouer. Le style soi-disant antique, — la Bourse, la Madeleine, — ne réussit guère, et l'éclectisme ne réussit pas beaucoup mieux. Quelques-uns prennent un parti violent, et tout en se servant de leurs connaissances acquises, essaient la construction en fer, qui doit nécessairement amener de nouvelles combinaisons architectoniques ; ceux-ci sont les plus sensés. Le résultat qu'a obtenu M. Labrouste dans sa Bibliothèque Sainte-Geneviève doit encourager les

architectes; mais on n'a pas toujours un monument entier à construire, et l'on n'est pas libre la plupart du temps de faire ce que l'on voudrait. Presque tous nos grands travaux sont des restaurations où le pastiche et l'imitation sont de nécessité.

Le *Projet d'achèvement du Louvre*, par M. Dussillon (3649-50), me paraît fort bon. Le style des constructions nouvelles est analogue au style des constructions existantes, et le plan est bien conçu. Au moyen de deux *retraites* successives, formant chacune la façade d'un corps de bâtiment considérable, il relie au Louvre la galerie inachevée des Tuileries, qui n'est point assez belle pour que l'on puisse regretter qu'elle ne soit point continuée, et qui, d'ailleurs, serait trop longue. La première de ces façades serait vis-à-vis du Palais-Royal et lui serait parallèle, de sorte qu'une très belle place se trouverait entre ces deux édifices, et isolerait d'autant la Bibliothèque. Celle-ci ne saurait être mieux située. Le Musée et la Bibliothèque doivent être réunis et se trouver isolés de tous autres édifices. Le jardin des Tuileries, la rue de Rivoli continuée et où s'ouvrirait la nouvelle place; la place du Louvre et le quai empliraient toutes les conditions de commodité et de sécurité. L'immense Carrousel, une fois déblayé, se trouvera hors de toute proportion avec les bâtiments qui l'entourent; la grande galerie fait déjà l'effet d'une bordure de buis dans un parc. Il ne peut que gagner à être réduit : les édifices n'en paraîtront que plus grands. A peu près à la hauteur du pont des Saints-Pères, M. Dussillon élève un corps de bâtiment transversal, comprenant deux ailes et un centre en retraite : ce serait la Bibliothèque. Le Louvre étant beaucoup plus étroit que les Tuileries et que ce nouveau bâtiment, M. Dussillon en mène deux autres, parallèles à la galerie, perpendiculaires au Louvre, et venant se relier, de chaque côté, aux deux pavillons qui réunissent ces deux édifices et où se trouve l'entrée du Musée. Une immense cour, plus considérable que celle du Louvre même, se trouve ainsi formée, flanquée de deux autres cours très allongées, comprises entre les deux ailes que je viens de dire et les deux galeries, et que de nouvelles constructions viendraient encore diviser, de manière à former douze galeries ou corps de logis qui suffiraient amplement à loger toute la Bibliothèque. Nous aurions alors un monument sans pareil en Europe.

Ce plan n'est pas neuf, si je ne me trompe, mais je le préfère de beaucoup à celui qui consisterait à diviser la place du Carrousel par une galerie ou colonnade demi-circulaire qui, n'ayant d'autre avantage que de celui de masquer le défaut

de concordance d'axe dans les deux édifices, serait peu monumental ou disproportionné, ne s'accorderait jamais, quoiqu'on fît, avec le style massif du Louvre, et aurait le double inconvénient d'occasionner une dépense inutile et de rendre inutilisable un emplacement précieux. Je le préfère également au projet de M. Brunet-Debaines (3634), qui transforme la place du Carrousel en une immense croix au moyen de quatre corps de bâtiments placés à ses quatre angles, ce qui la laisse tout aussi disproportionnée, défigure les Tuileries, et serait insuffisant pour la Bibliothèque.

L'achèvement du Louvre aurait une grande importance; mais il est à craindre que les industriels qui nous gouvernent ne reculent devant une dépense aussi considérable et aussi peu productive. Si un musée, une bibliothèque, l'achèvement d'un grand monument doit leur paraître chose futile, je ne vois pas d'apparence qu'ils votent jamais de grosses sommes pour un hôtel des invalides civils ou une ville modèle : ceci sent le socialisme d'une lieue. Mais que les gouvernants le veuillent ou non, ce qui doit être sera. L'exposition de cette année abonde en projets socialistes, ou pour mieux dire garantistes; j'en compte treize par dix auteurs différents. Cela commence à devenir sérieux. Le moindre de ces projets eût fait rire il y a quelques années; aujourd'hui on les regarde avec un certain étonnement mêlé de doute. La question vient d'être mise à l'ordre du jour de l'Europe : le temps fera le reste.

Dans tous ces projets il y a d'excellentes choses, l'intention du moins, et en cherchant on finit par trouver. On comprend qu'il est difficile de porter un jugement définitif sur des travaux aussi considérables, quand on ne peut les examiner en détail, là surtout où l'examen doit reposer sur des calculs; car ici la question de dépense a une extrême importance. Louis XIV, jetant dans sa munificence royale les fondations des Invalides, pouvait ne pas regarder à quelques millions de plus ou de moins; c'était une dépense une fois faite et qui devait illustrer son règne à jamais: on ne marchande pas sa gloire. Mais dans des projets d'établissements nationaux ou d'industrie sociétaire, qui doivent être multipliés et qui sont élevés dans un but de production, il faut viser avant toute chose à la plus grande économie. A supposer un lavoir public par arrondissement, mille francs de plus ou de moins dans le prix de revient font une dépense ou une économie de plusieurs millions. Il ne s'agit point ici de séduire l'opinion par les yeux, mais de la convaincre par le raisonnement et l'offre de grands avantages économiques.

Le projet de *Greniers d'abondance* en silos aériens, par M. Jumelin (3687-88), me paraît très-bien conçu et offrir tous les avantages désirables. Tout est bien ventilé et à l'abri de l'humidité; mais malgré la *praticabilité* de ce système, qui n'a rien d'utopique, je ne pense point qu'il soit applicable à l'industrie morcelée. Peu d'exploitations rurales particulières fournissent des récoltes assez considérables pour motiver la dépense d'un établissement pareil; et les négociants en grains qui seuls réunissent de grands approvisionnements, s'inquiètent moins de conserver les blés que de les faire circuler. L'association, ou le garantisme, pourraient seuls utiliser ce système, et le comptoir communal ne s'en pourrait passer.

L'usage des bains, si répandu chez les anciens, est malheureusement presque étranger à la classe travailleuse; il est d'une importance extrême pourtant dans l'hygiène publique, et s'il était généralement adopté, il serait d'une grande efficacité contre les maladies contagieuses. Mais nos grands hommes d'État ne peuvent pas perdre leur temps à s'occuper de propreté; pour eux, elle n'a rien à faire avec la politique. Les projets de bains de M. Delbrouck (3648) et de M. Geslin (3660-1) me semblent fort bien distribués. Seulement, je ne puis admettre les piscines communes, même *après l'ablution*; à moins que les eaux ne fussent courantes, ce qui n'est pas possible partout, elles seraient toujours sales. Le projet de M. Masson (3702) est très ramassé et fort simple; il tire un bon parti de la forme octogone, et au moyen de deux enceintes concentriques et de deux entrées séparées, l'une donnant accès à celle qui est extérieure et l'autre à celle du milieu, il dessert en un étroit espace les bains des hommes et des femmes. Le projet de M. Janicot (5681) est beaucoup plus vaste : il comprend, outre les bains, un lavoir, un bazar de ménage, une crèche, une salle d'asile, un chauffoir et une bibliothèque. Il est fâcheux que, faute d'une légende explicative, on ne puisse s'en faire une idée juste.

Le projet de *Maison de retraite pour les ouvriers blessés et les vieillards* (3662), par MM. Godebœuf et Galand, est peut-être moins ingénieusement arrangé que le projet d'*Hôtel des invalides civils*, de M. Constant Dufeux (3645), mais il me semble plus simple et moins coûteux. Le principe en est le même. Dans le plan de M. Godebœuf, un corps de bâtiment principal, où se trouvent placés l'église et l'administration, occupe le milieu d'un vaste parallélogramme rectangulaire, sur les côtés duquel viennent s'appuyer perpendiculairement huit corps de logis ou ailes. Dans l'Hôtel des invalides civils de M. Constant Dufeux, le grand corps de logis central, où

se trouvent encore, outre l'église, les cuisines et le réfectoire, est placé au milieu d'un losange dont les côtés ne sont point droits, mais composés de lignes brisées, et qui sont formés par une série de bâtiments disposés en escalier et reliés entre eux par des galeries ouvertes. Cette disposition a pour but d'isoler chaque pavillon sans les séparer de l'ensemble, de façon à ce qu'il soit aéré par les quatre côtés. Chacun de ces pavillons a trois étages : le rez-de-chaussée est occupé par des cellules, les deux autres contiennent dix-huit lits chacun. Ce plan a de la grandeur, mais il a l'inconvénient, très grave en matière de mécanisme sociétaire, de séparer les lieux de réunion des appartements. Ceci sent la caserne. Il eût été certainement possible d'en tirer une meilleure application, même pour une association improductive et inorganisée, comme celle-ci. Voici vingt-deux corps de bâtiments pour mille personnes seulement : un édifice unitaire serait plus commode et moins coûteux.

L'idée d'un *Hôtel des invalides civils* est grande et noble ; mais ne nous laissons pas séduire par les mots, cette idée n'est ni économique ni sociale : c'est une illusion civilisée qui n'est point impraticable sans doute, mais qui est inféconde. Séparer les invalides civils de la société est fort mal calculer ; il faudrait les en rapprocher, bien au contraire. Pour que l'institution des invalides civils ne soit pas une plaisanterie, un seul hôtel ne pourrait suffire, comme il fait pour l'armée, car l'armée des travailleurs de France compte plus de trente millions de soldats dans ses rangs, et le travail fait plus d'invalides que la guerre. La dépense deviendrait donc colossale, et elle est improductive. Il en coûterait plus que pour organiser le travail et couvrir le pays d'associations agricoles et industrielles qui, étant, elles, productives, pourraient subvenir aux besoins de leurs blessés. Il sera d'ailleurs moins difficile d'obtenir d'un gouvernement des colonies agricoles que des invalides civils, et les résultats de cette institution seraient tout autrement féconds. Cette théorie est sans doute l'expression d'un sentiment généreux, mais je n'y puis voir qu'une formule peu scientifique d'un socialisme peu organisateur.

Le projet de M. Isabey, une *Maison d'ouvriers contenant soixante-dix familles* (trois cents personnes environ), est placé tellement haut qu'il est impossible de le juger. Cela est d'autant plus fâcheux que le programme donné par le livret semble avoir été très bien conçu. La maison est ventilée, chauffée, éclairée, contient des bains, une buanderie, une cuisine et une salle de vente et un restaurant; on y trouve encore une école et une salle de lecture. Le second étage est consacré aux enfants.

La *Cité industrielle*, de M. Landry (3693), réunit sous le même toit l'atelier et l'habitation du travailleur. Ce serait-il là un progrès ? A la campagne, avec l'*association* et la *diversité des travaux agricoles et mécaniques*, oui, assurément. Mais dans une ville ne serait-il pas à craindre que les industries *insolidaires*, travaillant non pas dans la proportion de besoins déterminés, mais pour suffire à la demande du commerce civilisé, ne vinssent à se gêner, à se jalouser, à s'exclure les unes les autres ? Ne serait-il pas à redouter que chaque cité industrielle, devenant spéciale à une industrie particulière, loin de conduire le travailleur à la liberté par l'association, ne le conduisît à l'asservissement, car la féodalité financière trouverait vite le moyen de s'emparer de ces ateliers et de les transformer en autant de fiefs industriels. L'association n'est possible que par la variété des fonctions et la solidarité des travailleurs.

Le *Plan philosophique d'une ville* (3689) ne peut être compris, dit M. Landry, que par l'examen de l'*Esquisse théorique* (3890). On a eu soin de placer celle-ci hors de portée de l'œil. On peut voir cependant que la forme triangulaire d'où part l'auteur pour arriver à l'hexagone est plus riche en combinaisons, plus organique que la forme carrée qui sert de type à nos villes en damier, dont la distribution est si monotone, si incommode et où l'on est obligé de percer des diagonales en tous sens qui les transforment en dédales affreux. M. Landry semble avoir eu devant les yeux les précieuses indications que Fourier a données pour servir au plan d'une ville garantiste. Tous ses édifices sont isolés, suffisamment éloignés les uns des autres, et distribués suivant une hiérarchie sériaire de façon à former autant de régions différentes. Le sommet supérieur du triangle primitif est occupé par l'église, le presbytère, la pharmacie communale où loge le médecin, et la maison de santé, le restaurant et la place publique, tous édifices séparés les uns des autres et entourés de jardins. Le premier des deux autres angles est consacré à la mairie, aux écoles et aux ateliers ; dans le second se trouvent le bazar, les greniers d'abondance et les locaux de réunion. A l'extrémité de chacun des sommets de ce triangle, qui est véritablement la *cité*, le sanctuaire de la vie publique, se groupent successivement les locaux de grande industrie et d'exploitation rurale ; et les habitations particulières se trouvent réparties à des distances convenables sur les côtés du triangle.

Tout ceci paraît fort logique, et il serait à désirer que l'administration de l'Algérie, où il y a des villes à créer,

prit en considération de semblables travaux. Le projet de *colonie-ville* (3691-92) a été conçu dans ce but. Il commence à la colonie agricole pour aboutir à la ville modèle. L'établissement d'une *ville-modèle* ne coûterait pas plus cher que celui d'une *ville-hasard*, et, tout en offrant d'immenses avantages, n'obligerait point à sortir des errements civilisés : la morale et la famille seraient pleinement satisfaites, car chaque ménage y aurait sa maison séparée. La maison séparée, on le sait, est le Palladium de la société.

Mais je ne vois guère d'apparence que le gouvernement veuille honorer de son attention de semblables projets. C'est pourquoi je regarde le projet de *colonie agricole* de M. Delbrouck (3647) comme infiniment plus sérieux. Ici il suffit d'une compagnie, c'est-à-dire de quelques centaines de personnes ayant à la fois des capitaux et l'intelligence de l'avenir, choses qu'il est sans doute rare de trouver réunies, mais qui ne semblent pas devoir être absolument inconciliables. Cependant, il ne faut point qu'on se le dissimule : une colonie agricole industrielle n'est qu'un phalanstère en herbe. Aussi reconnaît-on bien le plan de Fourier dans celui de M. Delbrouck, du moins dans ses parties les plus essentielles : le jardin d'hiver, la bourse, les appartements gradués (mais non engrenés) et jusqu'à la rue-galerie, quoique réduite au rôle de corridor. La distribution générale est bonne, et chacun dans cette colonie oublierait vite nos villes de France, voire même Paris ; et il ne faudrait ni beaucoup de temps ni de grandes dépenses pour qu'on la vît se transformer en un bel et bon Phalanstère, c'est-à-dire en association domestique, agricole et industrielle, solidaire et libre à la fois.

La société de bienfaisance, pour laquelle M. Noël a fait son *projet de village en Algérie* (3714) en est toujours à l'isolement *moral* des habitations. Autant de masures que de familles. On ne réunit dans un même local que les orphelins et les détenus. — O logique !

Je ne puis me permettre d'examiner ces projets au point de vue économique, toute donnée me manquant à cet égard. Je ne puis donner même qu'une attention très secondaire à la question d'art ; on sent qu'il ne se peut agir ici que de principes. Les hommes de l'école essaient de tourner en ridicule de pareilles tentatives, très peu académiques il est vrai, et dont le programme n'a point été donné au concours. Il serait difficile que les architectes qui ont un siège à l'Institut, qui sont *arrivés* et ont des travaux importants, eussent assez de loisirs et de naïveté pour se livrer à de pareilles recherches. C'est aux hommes, encore assez jeunes pour avoir la foi et

pouvoir espérer de vivre dans l'avenir, qu'appartient cette œuvre. Il y a beaucoup de talent dans tous ces projets, mais eussent-ils été faits par de simples maçons, il n'en faudrait pas moins applaudir à d'aussi nobles efforts. Oui, — je le dis avec la certitude de ne pas être désavoué par l'avenir, — oui, les artistes qui en 1851 ont présenté les premiers projets d'édifices unitaires ont bien mérité de la patrie et de l'humanité. D'autres viendront après eux et feront mieux, sans doute; mais dès aujourd'hui nous devons dire : Honneur à ceux qui, pleins de foi dans l'avenir, ont posé la première pierre de l'édifice social.

CONCLUSION.

Entre tous les arts, celui qui révèle avec le plus de certitude le caractère d'un peuple et le degré de civilisation où il est parvenu est l'architecture. Elle donne l'expression fidèle de son état social parce qu'elle résulte immédiatement de ses habitudes et de ses mœurs, parce qu'elle se moule plus exactement sur lui. C'est donc avec raison que l'architecture est considérée comme l'*art-mère*, l'art générateur et pivotal, puisqu'elle a non seulement précédé et en quelque sorte engendré les autres arts, mais encore puisqu'elle les contient et les relie unitairement tous ensemble, puisqu'elle est l'art social par excellence, tenant à la fois à la sphère religieuse, civile et industrielle. La peinture, la musique, la poésie qui sont l'expression plus ou moins directe de l'impression produite par les faits extérieurs sur la pensée individuelle, sont nécessairement très subjectifs. L'architecture est toujours essentiellement objective : elle n'exprime ni les besoins ni la pensée d'un homme, mais des besoins sociaux, une pensée générale, nationale, toujours sériaire, et résulte au moins des habitudes et des mœurs d'une classe entière de la société. Elle ne descend pas à l'individu. Comme elle est celui de tous les arts « qui peut » le plus pour la satisfaction des cinq sens, dit Fourier, elle a » été choisie par la nature pour jouer le plus grand rôle dans » l'affaire de l'harmonie. » Son influence sur les destinées sociales sera plus grande dans l'avenir qu'elle ne l'a été jusqu'ici.

Une révolution architectonique se prépare, amenée par de simples nécessités matérielles et économiques. L'industrie, avec ses gares et ses tunnels, en élabore les éléments. C'est ainsi que l'individualisme, c'est-à-dire l'esprit personnel de liberté, conduit à la fraternité qui est l'esprit unitaire de liberté générale. Le jour approche où naîtra l'architecture industrielle et sociale en qui doivent se trouver réunis, résumés en une même unité deux principes jusqu'ici inconciliés, mais

non inconciliables : le beau et l'utile, le luxe et la commodité; car le plaisir et le travail seront les caractère distinctifs de la période sociétaire.

Lesquels des éléments spéciaux, des formes connues de l'art prévaudront alors? Cela est impossible à dire; mais il est certains que ces deux caractères généraux s'y trouveront. L'architecture des Grecs, sensuelle et idéale, toute plastique et externe, n'était nullement appropriée aux besoins de l'industrie, et ne peut être celle de l'avenir. Le sensualisme interne des féeriques constructions orientales est anti-économique, et n'est que l'expression d'un luxe privilégié, despotique et improductif. L'idéalisme abstrait de l'architecture du moyen-âge, fille de l'architecture arabe et naturalisée dans le Nord, ne correspond qu'à l'élan religieux et mystique de l'âme humaine. Tous ces caractères doivent se trouver réunis dans l'architecture nouvelle en deux termes supérieurs : *unitéisme* et *utilitarisme*.

Les arts n'ont eu jusqu'à présent qu'une influence indirecte et restreinte sur les destinées sociales ; ils n'ont joué qu'un bien petit rôle dans la vie des peuples, excepté chez les Grecs. Mais, pour si parfait qu'il ait été parmi eux, l'art était limité et n'appartenait qu'aux hommes libres. Depuis qu'il n'y a plus d'esclaves, l'ignorance est le lot du plus grand nombre des citoyens. Dans notre Europe, une très faible minorité est capable d'épeler le livre de l'art où chaque Grec savait lire. Dans une société fraternelle justement et légitimement hiérarchisée et graduée suivant les capacités naturelles; dans une association où les rôles se distribuent en raison de la convenance des choses, c'est-à-dire où les aptitudes donnent les fonctions; dans un milieu social où toutes les organisations sont développées, toutes les attractions respectées et utilisées, l'art est de droit commun aussi bien que l'air et le travail. Dans un édifice unitaire, il ne peut être monopolisé par une classe privilégiée; la lumière ne saurait être mise sous le boisseau, et toutes les œuvres du génie resplendissent pour tous depuis le plus grand jusqu'au plus petit. Et le morcellement et l'antagonisme étant abolis dans la société, les artistes et les arts aujourd'hui insolidaires et même rivaux se réconcilieront dans une unité qui multipliera leur puissance.

Quand on voit quels trésors et quelles sources fécondes renferme l'esprit humain, les merveilles qu'il crée avec les maigres et pauvres matériaux dont il dispose, on peut prévoir qu'il obtiendra des résultats gigantesques lorsque aucun membre de la société ne se trouvera plus étranger au mouvement artistique. Chacun ayant été élevé au milieu des œuvres d'art,

ayant toujours eu sous les yeux des choses belles, et n'ayant jamais eu les sens faussés et émoussés par l'habitude des laideurs, il n'y aura que des praticiens habiles et intelligents; et ceux qui entre tous mériteront le nom d'artistes, à cause de la supériorité de leurs talents, seront réellement des hommes forts et mériteront le beau nom de *maîtres*. Entre les œuvres de l'harmonie sociale et celles de la civilisation, il y aura la même différence qu'entre la flûte du berger grec et l'orchestre d'un Beethoven. L'architecture unitaire, parée de toutes les splendeurs de la sculpture et de la peinture, couvrira la terre de temples sublimes, tels que jamais l'humanité n'en avait élevés à ses dieux. La beauté y sera seule représentée, et l'on y entendra retentir les plus sublimes chants de la musique et de la poésie, célébrant le bonheur; et les jeux gymniques, c'est-à-dire les harmonies corporelles, et les pompes de la danse, redevenue l'art de la mise en action de la beauté humaine, viendront les animer.

Ne dites point : ceci est du matérialisme. Non, car puisque nous ne pouvons détruire la matière (eh ! qu'y gagnerions-nous?), n'est-il pas mieux de la transfigurer dans l'idée, de l'élever jusqu'au spiritualisme. C'est ce que firent les Grecs dont l'art est l'apothéose, la spiritualisation de la matière. Ils lui ont donné ce souffle divin dont le créateur suprême anima le limon terrestre pour en faire l'homme. Or, je le demande, ce système qui purifie la matière, en dégage l'esprit et les réconcilie dans une unité supérieure, n'est-il pas plus élevé, plus *spiritualiste* que celui qui, la niant ou la maudissant, mutile l'humanité et s'isole égoïstement dans le monde fictif des essences, sans pouvoir soustraire celui des réalités aux passions qui n'en deviennent que plus violentes.

Notre époque est moins matérialiste qu'elle ne le croit elle-même. Les tentatives de certains mystiques, imbus des traditions mal comprises du moyen-âge, ont amené naturellement une réaction sensualiste sous lequel perce cependant un idéalisme réel très élevé. Mais l'art, comme la société, tend vers l'unité spirituelle et sensuelle qui est la vérité et la beauté. Oui, l'*unitéisme* est le but vers lequel nous marchons : tous les chemins nous y conduisent, la politique aussi bien que l'industrie, la science comme l'art.

EXTRAIT DU CATALOGUE

DE LA

LIBRAIRIE PHALANSTÉRIENNE

(RUE DE BEAUNE, 2, ET QUAI VOLTAIRE, 29).

DERNIÈRES PUBLICATIONS.

	fr.	c.	
LA SOLUTION ou le Gouvernement direct du Peuple, brochure in-12, 3ᵉ édition, par V. Considerant.		30	
LA LÉGISLATION DIRECTE par le Peuple, ou la véritable démocratie, brochure in-8°; par M. Rittinghausen.	»	25	
PROGRAMME DÉMOCRATIQUE, par V. Hennequin, représentant du Peuple. — 1 vol. grand in 18.	1	25	
LES QUATRE CRÉDITS, ou 60 milliards à 1 1	2 p. 100. — Crédit de l'immeuble, — du meuble engagé, — du meuble libre ou des produits, — du travail. — 1 vol. grand in-18; par V. Considerant.	1	»»
LA DÉROUTE DES CÉSARS. — La Gaule très chrétienne et le Czar orthodoxe; par D. Laverdant.—1 fort vol. grand in-18.	3	»»	

OUVRAGES DE DOCTRINE.

	fr.	c.
L'HARMONIE UNIVERSELLE et le Phalanstère, exposés par Fourier. — Recueil méthodique de morceaux choisis de l'auteur. — 2 vol. form. Charpentier.	6	»»
LE NOUVEAU MONDE industriel et sociétaire, par Fourier. — 1 vol. in-8°, 3ᵉ édition.	5	»»
THÉORIE DE L'UNITÉ UNIVERSELLE (ouvrage capital de Fourier). — 4 vol. in-8, 2ᵉ édition.	18	»»
THÉORIE DES 4 MOUVEMENTS (publiée pour la première fois en 1808), par Fourier. — 3ᵉ édition, 1 vol. in-8°.	6	»»
DE L'ANARCHIE INDUSTRIELLE ET SCIENTIFIQUE, brochure in-12, par Fourier.	»»	75
CITÉS OUVRIÈRES (des modifications à introduire dans l'architecture des villes), brochure in-18, par Fourier.	»»	30
DESTINÉE SOCIALE, exposition élémentaire complète de la théorie de l'organisation sociale de Fourier; par V. Considerant. — 2 vol., 3ᵉ édition.	5	»»

LE SOCIALISME devant le VIEUX MONDE, ou le Vivant devant les Morts; par V. Considerant. — 1 vol. in-8 compact.	2	» »
DESCRIPTION DU PHALANSTÈRE et considérations générales sur l'architectonique; par V. Considerant.	1	» »
EXPOSITION ABRÉGÉE du système phalanstérien, suivie d'études sur quelques problèmes fondamentaux; par V. Considerant.	»	50
Le même, sans les études.	»	30
LA DERNIÈRE GUERRE et la paix définitive en Europe; par V. Considerant. — Broch. gr. in-8.	»	15
LE FOU DU PALAIS-ROYAL. Dialogues sur la théorie phalanstérienne; par F. Cantagrel. —Deuxième édit., 1 beau vol. form. Charpentier.	3	» »
PAROLE DE PROVIDENCE, suivi de morceaux choisis; par Mad. Cl. Vigoureux. — Deux. édit. gr. in-18.	1	» »
FOURIER, SA VIE ET SA THÉORIE; par Ch. Pellarin. Quatrième édit. 1 beau vol. form. Charpentier.	3	» »
THÉORIE SOCIÉTAIRE (deuxième partie du précédent.	1	50
SOLIDARITÉ. Vue synthétique sur la doctrine de Fourier; par H. Renaud. — 3ᵉ édit.	1	25
EXPOSITION DE LA THÉORIE DE FOURIER; par V. Hennequin. — 3ᵉ édit.	1	» »
LE PRÉSENT ET L'AVENIR. Coup-d'œil sur la théorie de Fourier; par J.-B. Krantz.	»	50
RÉFORME DU CRÉDIT ET DU COMMERCE. Appel à tous les producteurs manufacturiers et agricoles; par F. Coignet.	2	50
FRANCŒUR ET GIROFLET. Conversations sur le socialisme et sur bien d'autres choses; par P. B.	1	25
ACCORD DES PRINCIPES. Travail des écoles socialistes; par F. Guillon.	»	60

DE LA MISSION DE L'ART ET DU RÔLE DES ARTISTES, par D. Laverdant. (Extrait de la *Phalange*.) — In-8.	1	» »

Paris.—Imprimerie Lange-Lévy et Cie., 16, rue du Croissant.

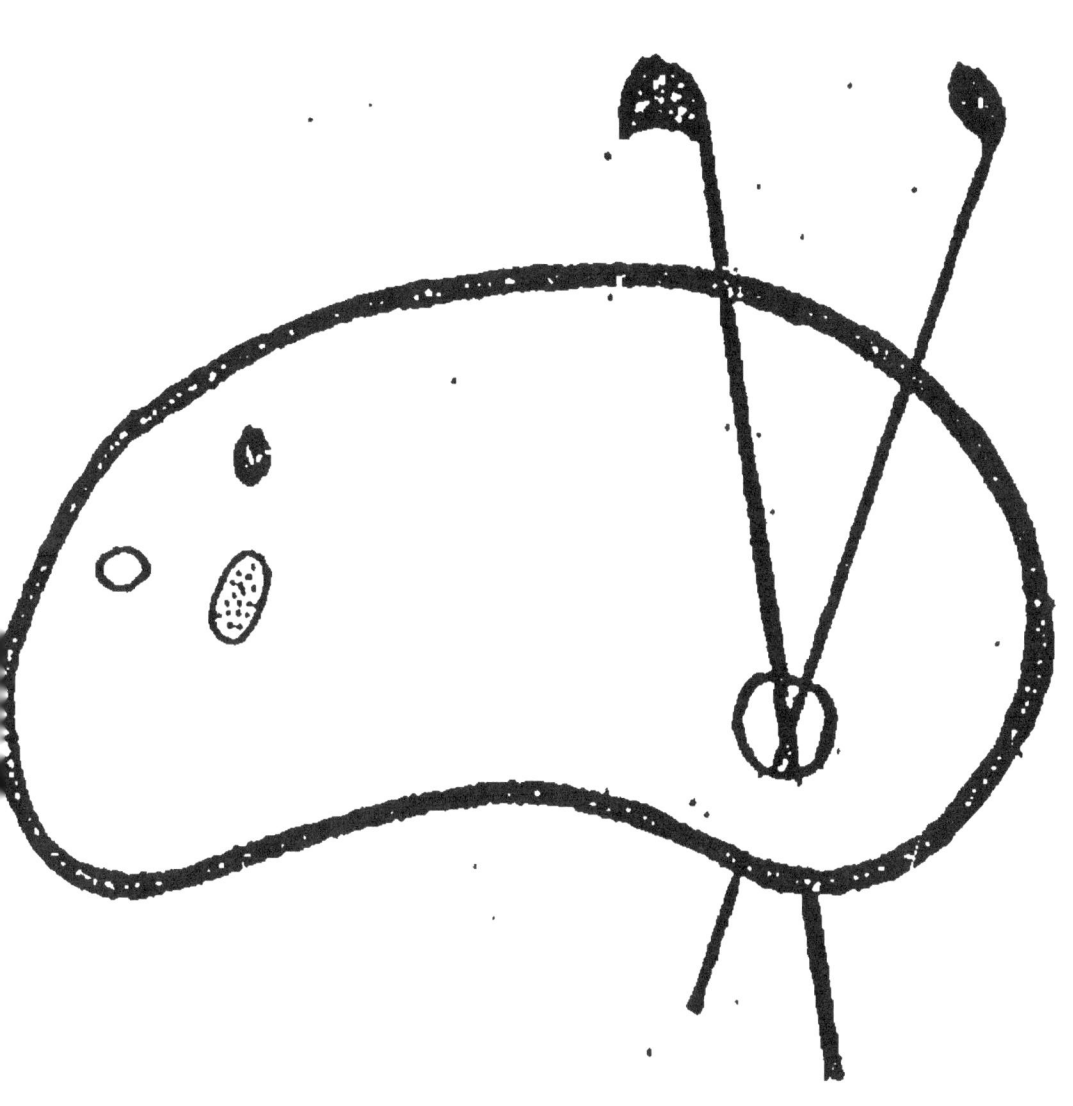

ORIGINAL EN COULEUR
NF Z 43-170-8

www.ingramcontent.com/pod-product-compliance
Lightning Source LLC
Chambersburg PA
CBHW071403220526
45469CB00004B/1148